LE GOÛT D'EMMA

艾玛的味觉

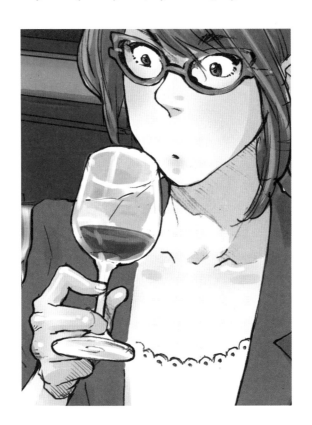

Emmanuelle Maisonneuve | Julia Pavlowitch

〔法〕艾玛纽埃尔·迈松纳夫 著
〔法〕茱莉娅·帕夫洛维奇

Kan Takahama

〔日〕高滨宽 绘

唐蜜 译

人民文学出版社
PEOPLE'S LITERATURE PUBLISHING HOUSE

著作权合同登记号 图字 01-2023-1236

©Editions Les Arènes, Paris, 2018.
Simplified Chinese edition arranged through Dakai-L'Agence.

图书在版编目 (CIP) 数据

艾玛的味觉 ／（法）艾玛纽埃尔·迈松纳夫，（法）
茱莉娅·帕夫洛维奇著 ；（日）高浜宽绘 ；唐蜜译．--
北京 ：人民文学出版社，2023
　　ISBN 978-7-02-017926-8

　　Ⅰ．①艾… Ⅱ．①艾… ②茱… ③高… ④唐… Ⅲ.
①漫画－连环画－法国－现代 Ⅳ．① J238.2

　　中国国家版本馆 CIP 数据核字（2023）第 053631 号

责任编辑　胡司棋　郁梦非
装帧设计　钱　珺

出版发行　人民文学出版社
社　　址　北京市朝内大街166号
邮政编码　100705

印　　刷　上海盛通时代印刷有限公司
经　　销　全国新华书店等

字　　数　76千字
开　　本　720毫米×1000毫米　1/16
印　　张　12.5
版　　次　2023年4月北京第1版
印　　次　2023年4月第1次印刷

书　　号　978-7-02-017926-8
定　　价　88.00元

如有印装质量问题，请与本社图书销售中心调换。电话：010-65233595

这是艾玛的故事：这个年轻的女孩儿特别喜欢厨艺，她本来可以去上图卢兹的酒店管理学校，她却做出了别的选择。她学了法学、公共关系、新闻，然后再踏上旅程，去到不同的国家探寻丰富多彩的味觉世界。

她满载着经验归来，决定献身于读者眼中神圣的小红书。她寄去自己的简历，然后开始了遥遥无期的等待。最终，靠着积极的态度，她成了米其林评审员团队中唯一的女性成员。

整整四年，她独自穿梭在法国的公路上。不管脾胃状态如何，每周要在餐厅吃九顿饭。每个白天连续不断地参观指南中罗列的参议机构，每天夜里则要换一家酒店。工作节奏如流水线：白天在每处的逗留时间不超过三十分钟，然后就要奔向下一个目的地，而晚上还要撰写总结报告。原来做评审员，首先得有钢铁般的身体和意志。

艾玛曾经梦想着星级的精致料理、高大华丽的酒店，然而现实远远没有这么吸引人，它常常更倾向于简陋寒酸。她也体会到了小餐馆运营者们如何对工作充满热情，而日常却又如何艰辛。指南的规则严格苛刻，她却发现了一些充满个性光泽、几乎无法归类的好地方。

这就是艾玛的故事，讲她如何在这条洒满星辉的美食之路上探索前进。

艾玛的故事，就是我的故事。

艾玛纽埃尔·迈松纳夫

献给我的（祖）父母，
他们教会我"爱"的烹饪。

EM

目录

第一章
安格尔的提琴
7

第二章
视唱
33

第三章
最初的音阶
55

第四章
新手上路
75

第五章
克劳德老爹的餐厅
97

第六章
在日本
117

第七章
鸡翅和鸡腿
137

第八章
在安托万家
159

第九章
重要的一天
179

第一章

安格尔的提琴

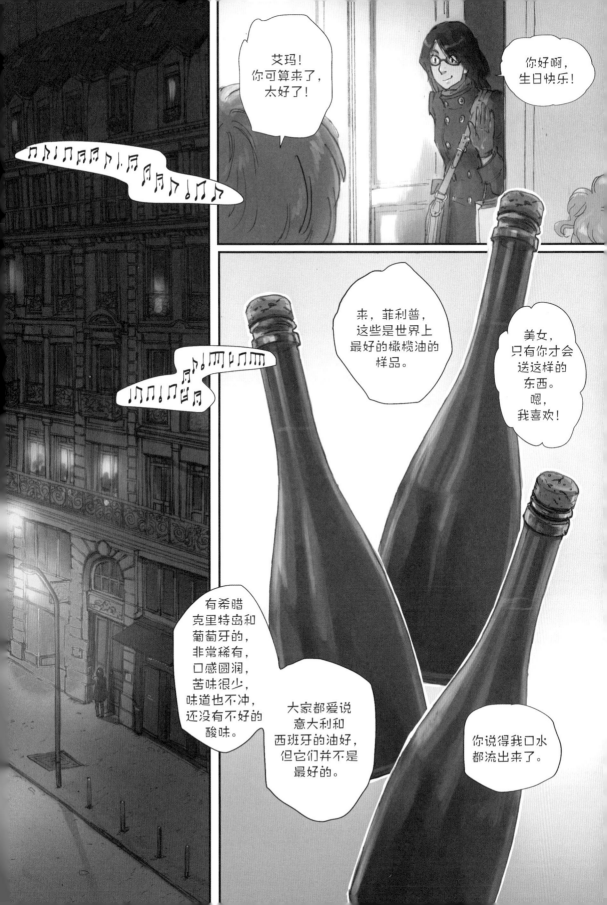

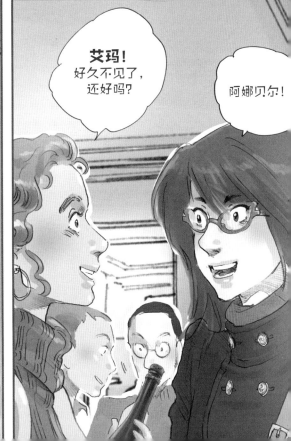

你想找的那工作，有消息吗？

一直没信儿。

简历都投了九个月了。

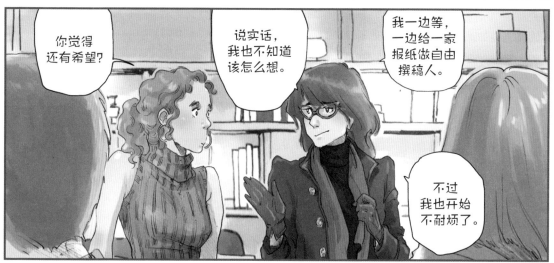

你觉得还有希望？

说实话，我也不知道该怎么想。

我一边等，一边给一家报纸做自由撰稿人。

不过我也开始不耐烦了。

耐心点儿，说不定有戏。

这可是你一直梦想的工作啊！

我只不过是发了份简历。

该翻过这一页了，也别再做梦了，但我就是放不下。

把梦想放到柜子里收起来，我做不到啊。

该吹蜡烛了！

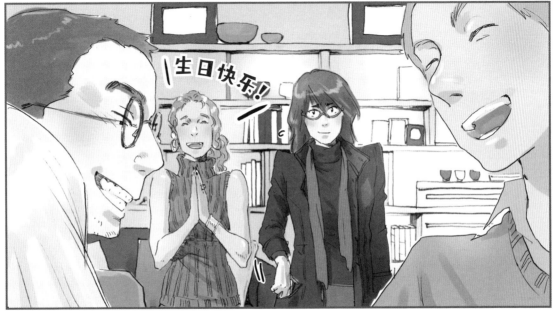

哔哩

哔哩

喂！

是，是我。

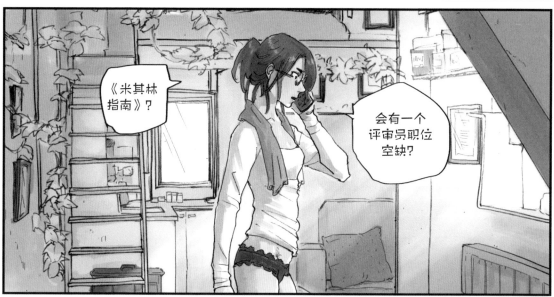

《米其林指南》？

会有一个评审员职位空缺？

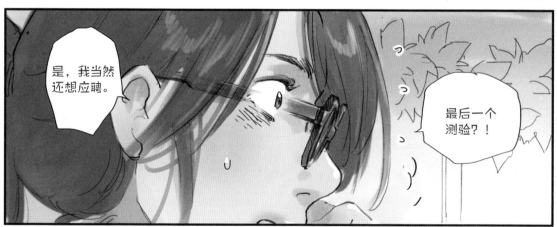

是，我当然还想应聘。

最后一个测验？！

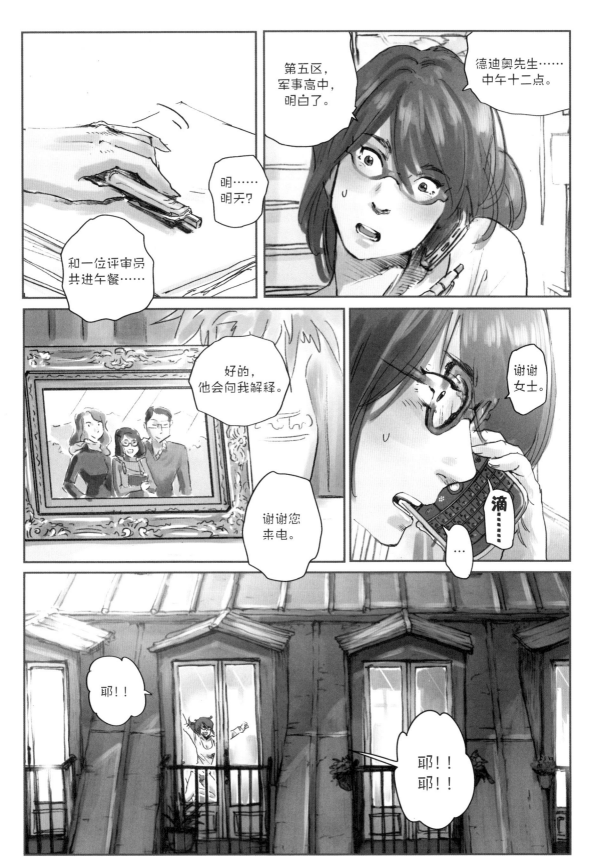

15

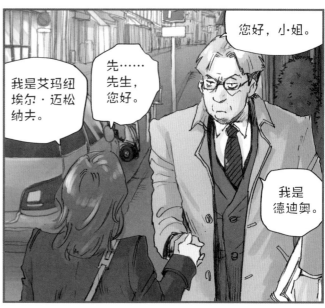

您好，小·姐。

先……先生，您好。

我是艾玛纽埃尔·迈松纳夫。

我是德迪奥。

好……好……

这个重要时刻，准备好了?

呃……我准备好了。嗯!

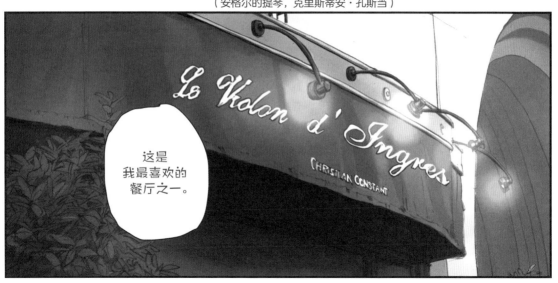

这是我最喜欢的餐厅之一。

首要的一条，要低调。

小姐，永远不要忘了这一条。

我明白。

尤其是**永远**不要在公共场合跟我说起《指南》。

好的。

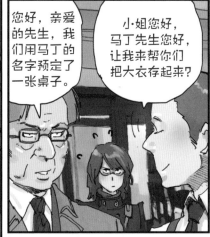

您好，亲爱的先生，我们用马丁的名字预定了一张桌子。

小姐您好，马丁先生您好，让我来帮你们把大衣存起来？

马丁……就没有好听一点儿的假名么？

我们要吃一样的菜。

啊？

他帮我点菜？

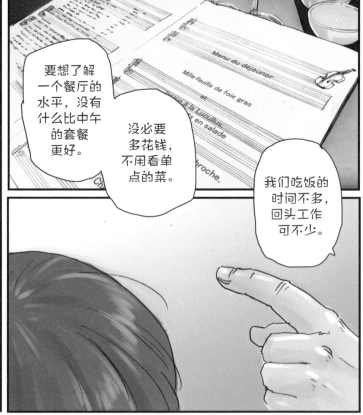

要想了解一个餐厅的水平，没有什么比中午的套餐更好。

没必要多花钱，不用看单点的菜。

我们吃饭的时间不多，回头工作可不少。

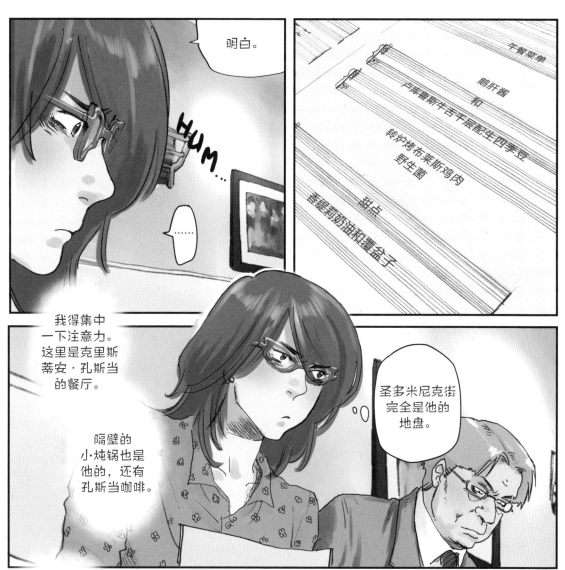

明白。

HUM...

……

午餐菜单

鹅肝酱

和

卢库鲁斯牛舌千层配生四季豆

转炉烤布莱斯鸡肉
野生菌

甜点

香缇莉奶油和覆盆子

我得集中一下注意力。这里是克里斯蒂安·孔斯当的餐厅。

隔壁的小·炖锅也是他的，还有孔斯当咖啡。

圣多米尼克街完全是他的地盘。

这个套餐完全是巴黎风格。对于一个蒙托邦人来说，真没什么西南特色。

我倒是更想尝尝他的特色菜，卡酥莱砂锅什么的。

你们的前菜来了。

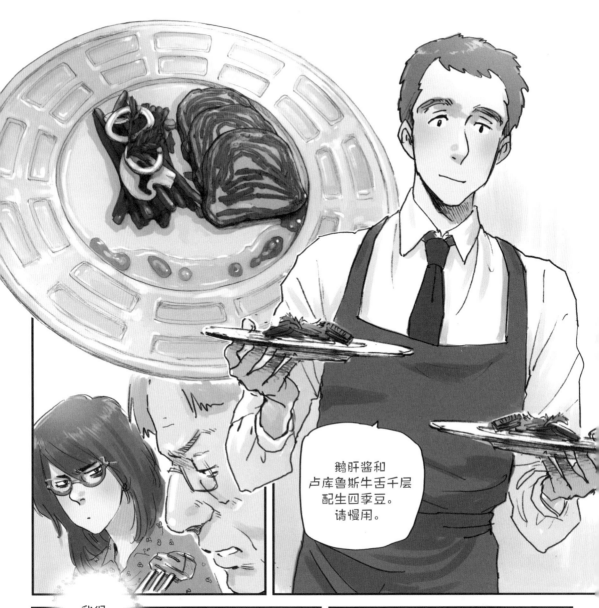

鹅肝酱和
卢库鲁斯牛舌千层
配生四季豆。
请慢用。

我得
好好注意
菜的味道。

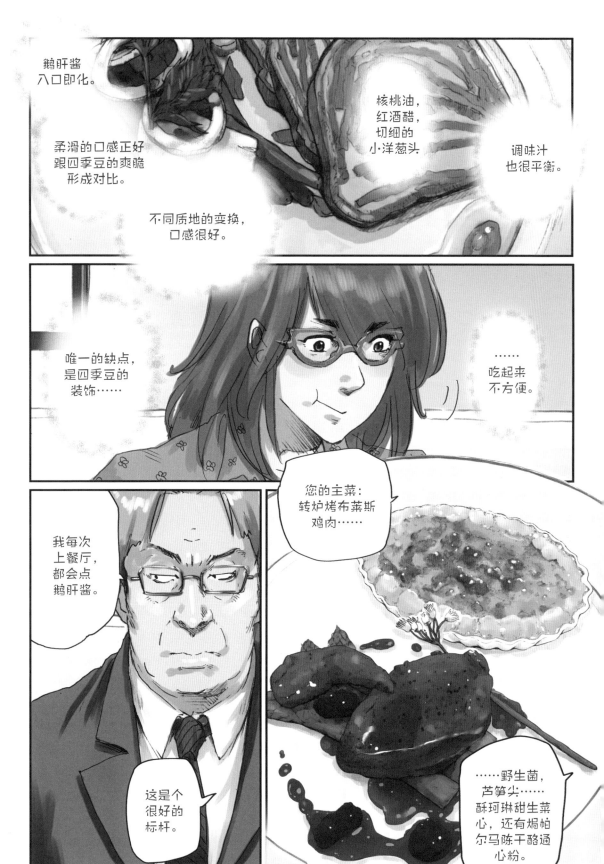

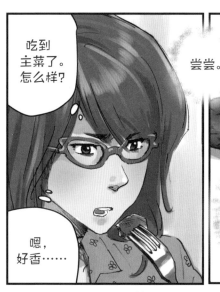

吃到主菜了。怎么样？

尝尝。

嗯，好香……

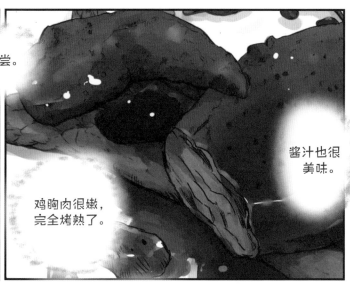

酱汁也很美味。

鸡胸肉很嫩，完全烤熟了。

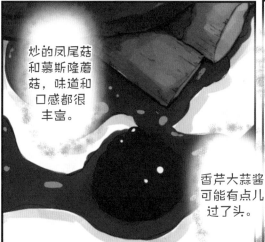

炒的凤尾菇和慕斯隆蘑菇，味道和口感都很丰富。

香芹大蒜酱可能有点儿过了头。

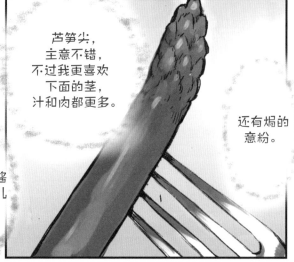

芦笋尖，主意不错，不过我更喜欢下面的茎，汁和肉都更多。

还有焗的意粉。

通心粉、奶油……

帕尔马干酪，面包糠……

好吃是好吃，但是太过复杂了。如果是焗土豆的话，可能就能简单完美地融合在一起了。

德迪奥会怎么想？

从开始到现在他一句话也没说。

这个人也太阴沉了……

不过这些菜还真是好吃，我要吃得干干净净。

就好像他根本不喜欢吃东西……

主菜吃完了，该吃甜点了。

小姐……

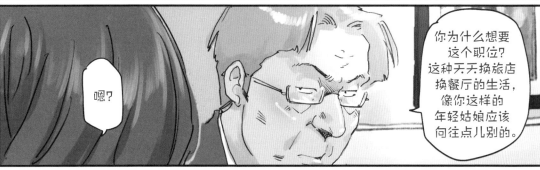

嗯？

你为什么想要这个职位？这种天天换旅店换餐厅的生活，像你这样的年轻姑娘应该向往点儿别的。

啊……

您就不怕孤单？

不怕那些住满了商务代表的乡下酒店？

不怕……我不怕这些。

您是否接受每晚换一个酒店，直到自己都不知道自己在哪儿？

23

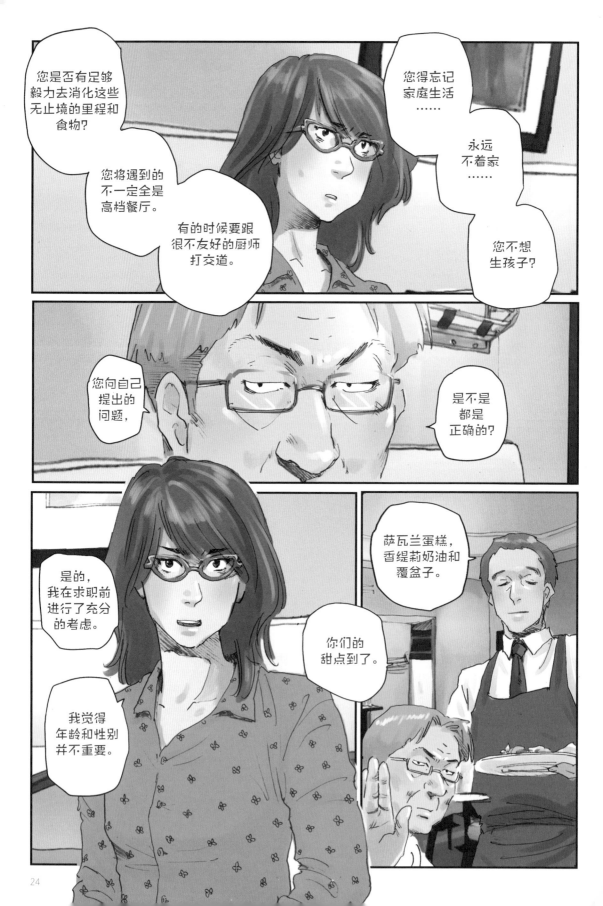

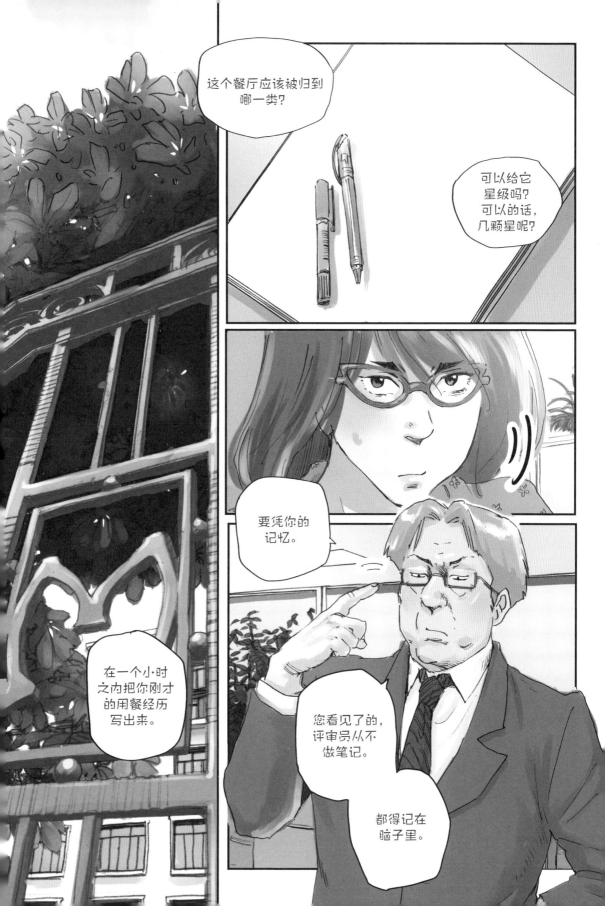

好的，明白。

还有监考老师，真厉害，简直是高中的模拟会考！

提纲分两个大部分，各分为四个小部分，一方面是舒适程度，地理位置，环境，氛围……

另一方面是食物：头盘、主菜、甜点、性价比。

好了。

应该都写到了……至少我希望是这样。

谢谢。

我心里是觉得发挥得不错的。

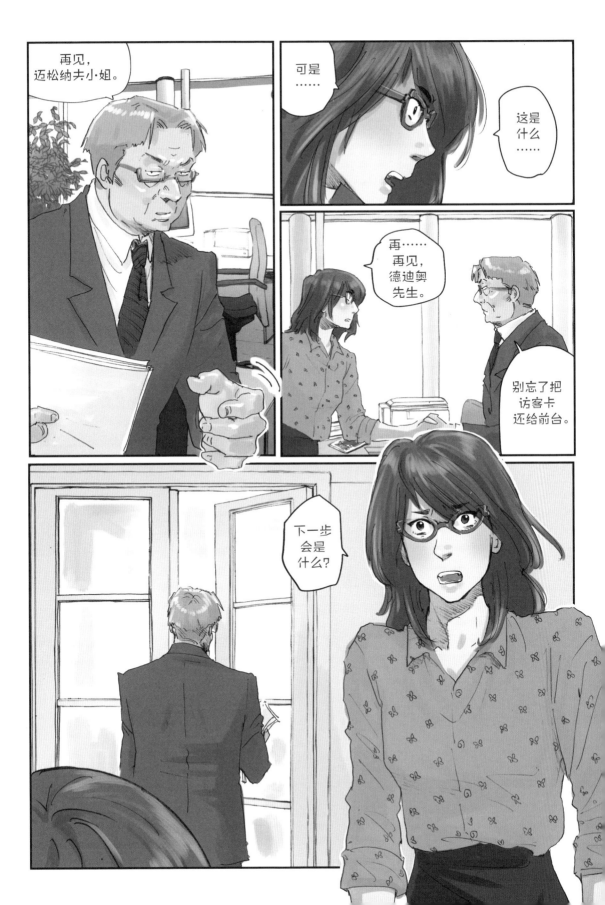

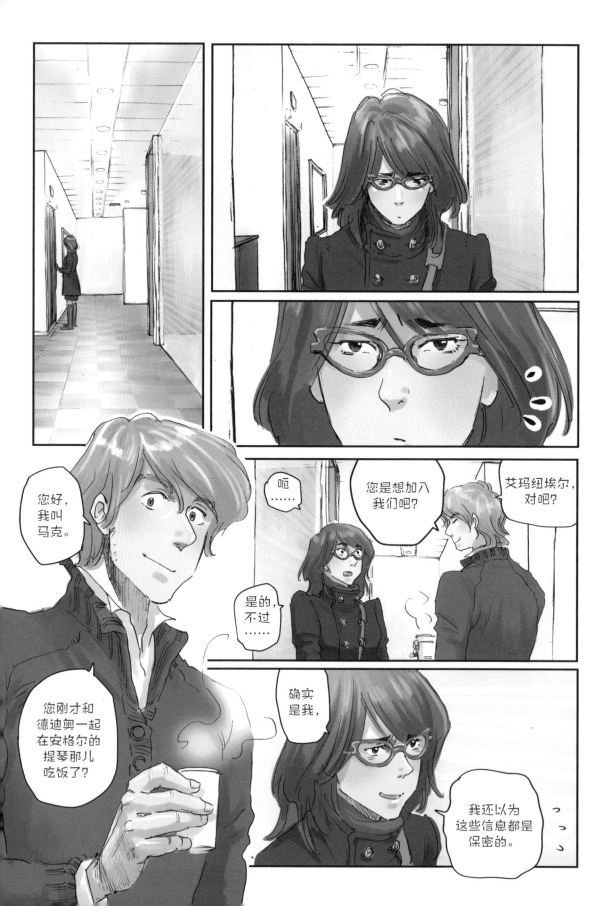

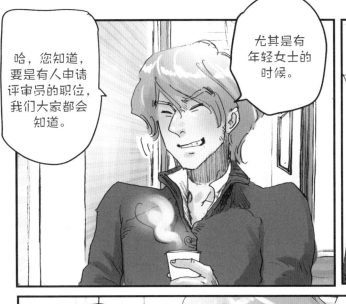

哈，您知道，要是有人申请评审员的职位，我们大家都会知道。

尤其是有年轻女士的时候。

哎，我真怕没能说服德迪奥先生。

不要被这个第一印象吓到了，德迪奥确实不苟言笑。

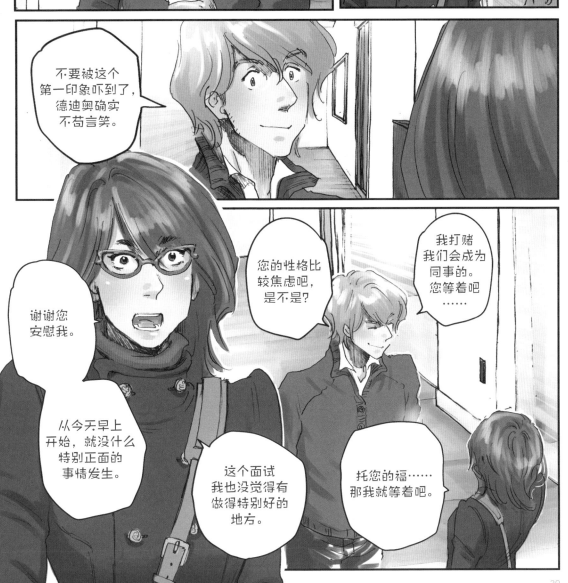

谢谢您安慰我。

从今天早上开始，就没什么特别正面的事情发生。

您的性格比较焦虑吧，是不是?

这个面试我也没觉得有做得特别好的地方。

我打赌我们会成为同事的。您等着吧……

托您的福……那我就等着吧。

希望很快再见面，亲爱的艾玛纽埃尔。

朋友们都叫我艾玛。

那就艾玛，再见！

嗯，再见马克。

这么说的话，这里还是有热情的人的。

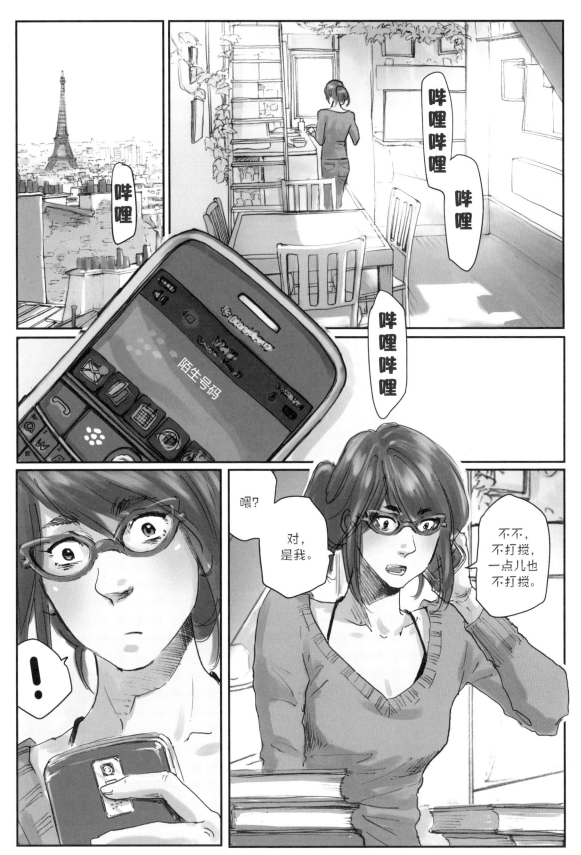

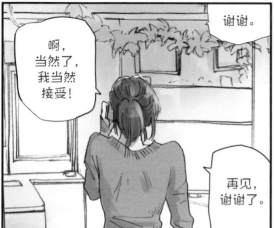

第二章

视唱

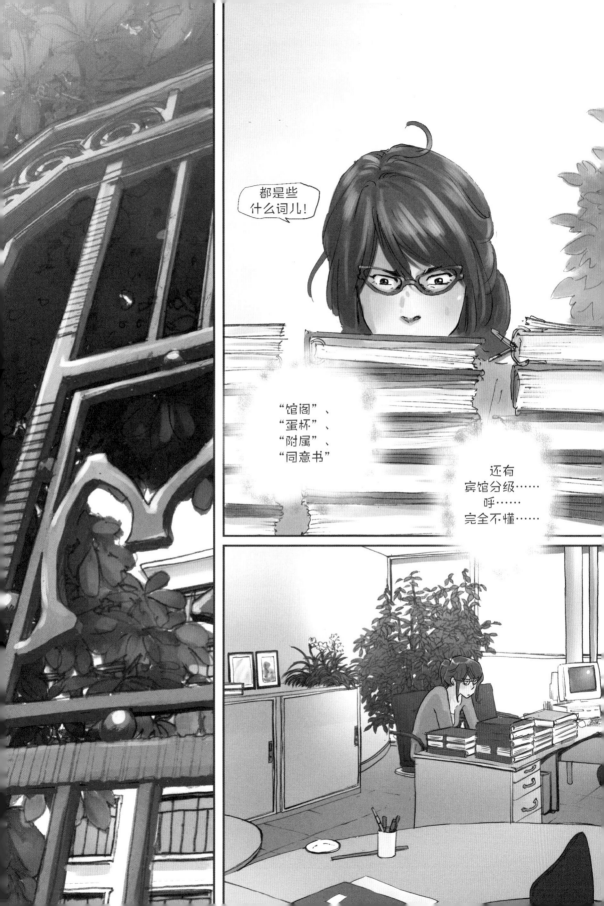

到处都是首字母缩写、术语、还有简写。

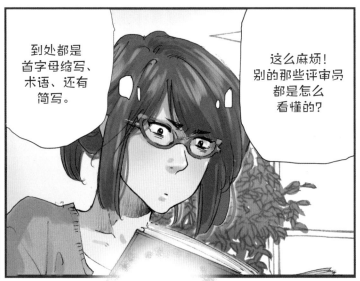

这么麻烦！别的那些评审员都是怎么看懂的?

就连星星都不像星星了，跟花儿似的。

咚咚咚

那干吗还叫星级呢?

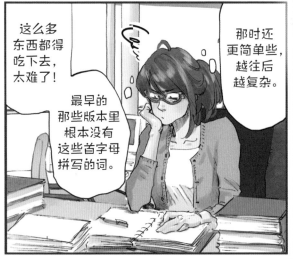

这么多东西都得吃下去，太难了！

最早的那些版本里根本没有这些首字母拼写的词。

那时还更简单些，越往后越复杂。

对不起打搅了，迈松纳夫小姐。

我们跟几个同事一起去食堂吃饭。我想着您是第一天来，您要不跟我们一起去?

我是安娜玛丽，会计助理。

哦，谢谢，太好了，我就来。

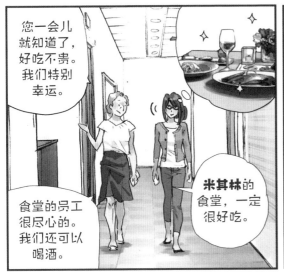

您一会儿就知道了，好吃不贵。我们特别幸运。

米其林的食堂，一定很好吃。

食堂的员工很尽心的。我们还可以喝酒。

您不会失望的。

太好了，我都被您说饿了。

花样也多。

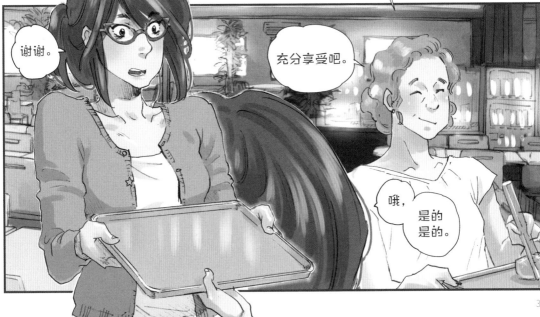

谢谢。

充分享受吧。

哦，是的是的。

好吧，
他们的员工食堂
可真算不上
星级餐厅。
医院的病号饭
还差不多。

胡萝卜丝，
蛋黄酱
西芹，
鸭肉蓉
……

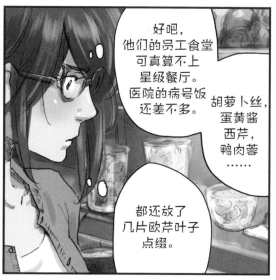

都还放了
几片欧芹叶子
点缀。

哎呦，
诺曼底式
鸡胸肉。

还有这个，
是什么?
巴斯克鸡肉?

统统被
酱汁淹没。

而且好像
不是特别
新鲜。

看看一下午
能不能
消化掉
这些。

HMM...

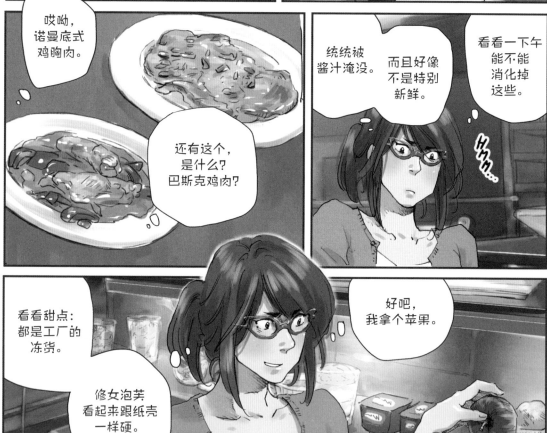

看看甜点：
都是工厂的
冻货。

修女泡芙
看起来跟纸壳
一样硬。

好吧，
我拿个苹果。

您就拿了这点儿?

我说您怎么这么瘦呢?

居然抵抗住了甜点的诱惑!

呃……我不是特别能吃。

那些评审员来这里吃饭吗?

有的不在外面跑的时候就来。

不得不说,这里的性价比还是挺好的。

不知道那些评审员是怎么评定这食堂的,这让我忧心忡忡。

嗯……我还是表现得友善一点儿吧。

她们热情友好,这就很好了。

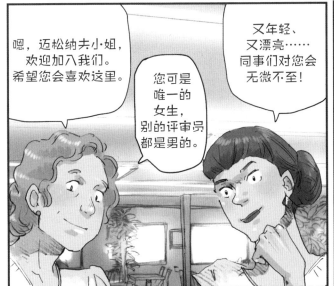

嗯,迈松纳夫小姐,欢迎加入我们。希望您会喜欢这里。

您可是唯一的女生,别的评审员都是男的。

又年轻、又漂亮……同事们对您会无微不至!

呃,谢谢。

但愿一切都顺利吧。

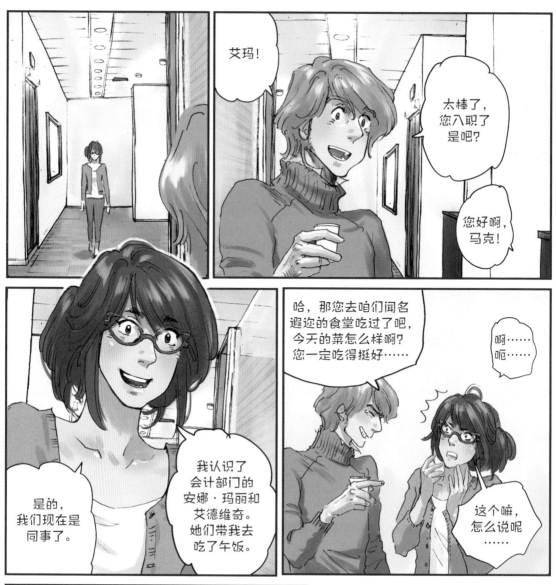

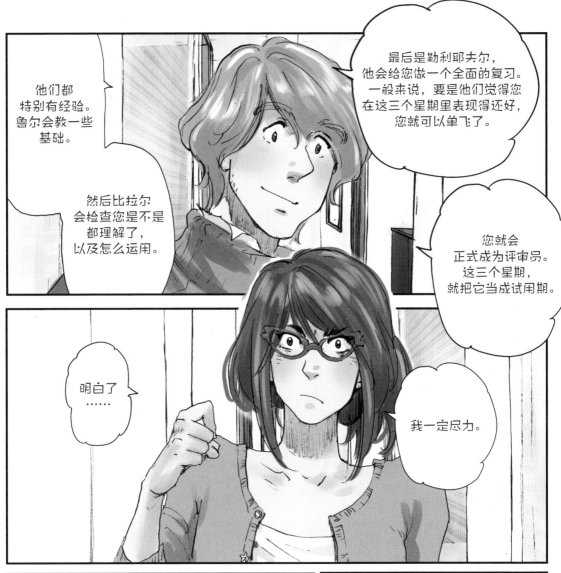

最后是勒利耶夫尔，他会给您做一个全面的复习。一般来说，要是他们觉得您在这三个星期里表现得还好，您就可以单飞了。

他们都特别有经验。鲁尔会教一些基础。

然后比拉尔会检查您是不是都理解了，以及怎么运用。

您就会正式成为评审员。这三个星期，就把它当成试用期。

明白了……

我一定尽力。

好了，艾玛，我得走了。

那当然啦，马克。谢谢你的这些信息。

我要去普罗旺斯。祝你好运。哈，我们可以互相称"你"吧。

再见马克……

精疲力尽
……

哔哩哔哩哔哩……

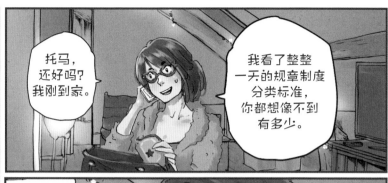

托马，
还好吗？
我刚到家。

我看了整整
一天的规章制度
分类标准，
你都想像不到
有多少。

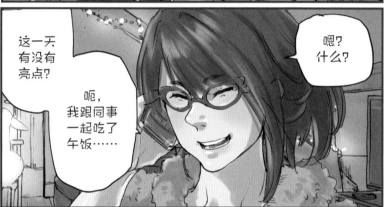

这一天
有没有
亮点？

呃，
我跟同事
一起吃了
午饭……

嗯？
什么？

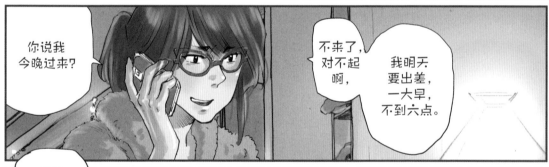

你说我
今晚过来？

不来了，
对不起
啊，

我明天
要出差，
一大早，
不到六点。

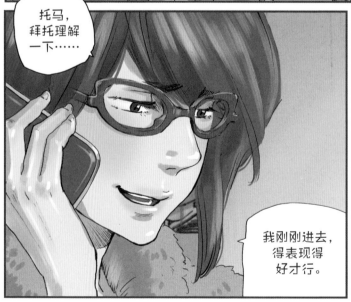

托马，
拜托理解
一下……

我刚刚进去，
得表现得
好才行。

当然了，

我也是，
我也想你。

我会
尽快给你
电话。

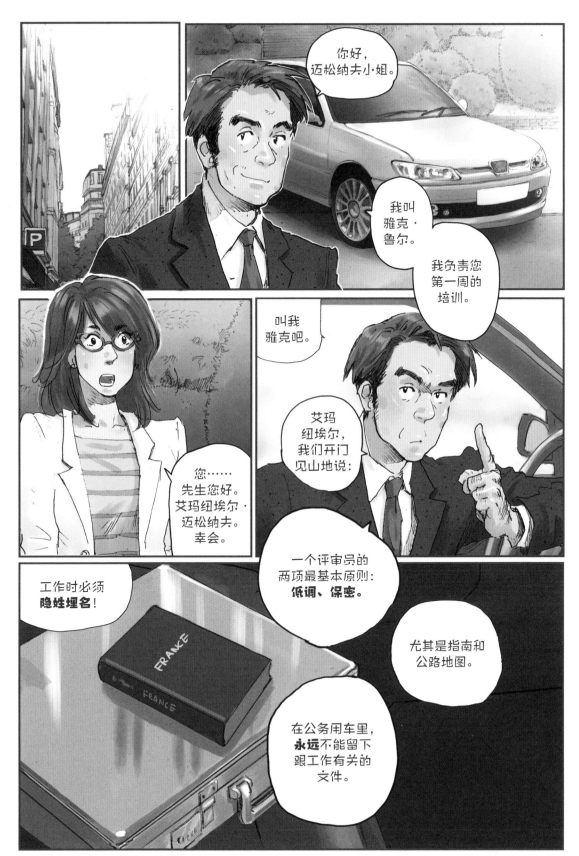

43

准备好了?

咱们进去?

好的。

您好,太太。

您好。

太太,先生,我能为你们做点儿什么?

请问，布瓦里耶先生在吗？

太太，我是《**米其林指南**》的评审员。

他在，您跟他有约？

我、我、

我马上叫他……

他是安东尼……我儿子……

他马上、马上就来，评审员先生。

鲁尔先生……

这让我们怎么保密？

表明自己的评审员身份……

和亮出自己的姓名，是两回事，小姐。

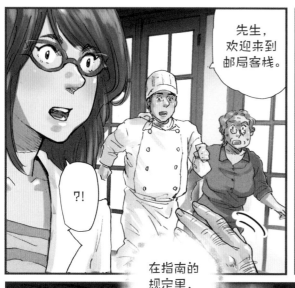

先生，欢迎来到邮局客栈。

?!

您好，布瓦里耶先生，

我的同事和我，代表《米其林指南》。

我们可以开始参观房间吗？

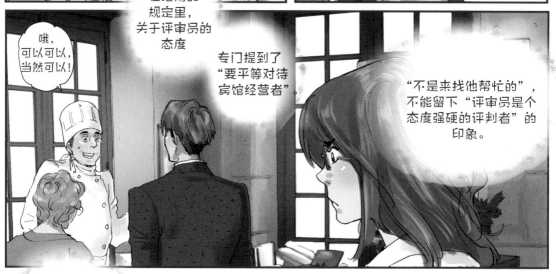

在指南的规定里，关于评审员的态度

专门提到了"要平等对待宾馆经营者"。

"不是来找他帮忙的"，不能留下"评审员是个态度强硬的评判者"的印象。

哦，可以可以，当然可以！

相反的，要让人觉得评审员"不带任何偏见地来观察某一场所的外在表现和内部运行情况。"

也说了："不能要求对方的帮助，要帮助对方。"

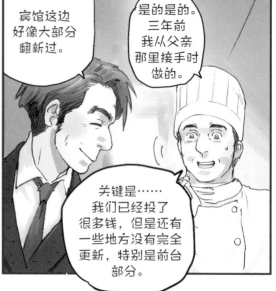

宾馆这边好像大部分翻新过。

是的是的。三年前我从父亲那里接手时做的。

关键是……我们已经投了很多钱，但是还有一些地方没有完全更新，特别是前台部分。

评审员必须维持谈话氛围，

使双方不至于陷入沉默。

翻新后客人多些了吗？

说实话，事情也不是这么简单……

入住率是多少？

呃，按年平均算的话，百分之六十。

这么多信息，他怎么能都记住？我得把问题都列在纸上，再背下来，不然肯定会忘掉一半。

您可以参观一个套间……

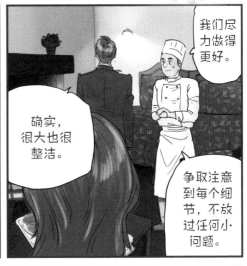

我们尽力做得更好。

确实，很大也很整洁。

争取注意到每个细节，不放过任何小问题。

嗯……能看出来……

还能看别的吗？

这个套间看完了……

什么？九号？

喏，随便点一个，比如……九号房间！

啊，嗯……为什么一定要是九号呢？

麻烦您进来看看吧……

不过，怎么说呢……这间还没有……完全……翻新。

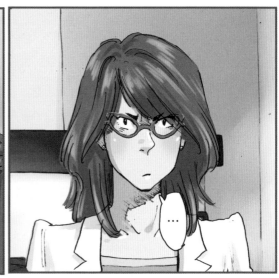
……

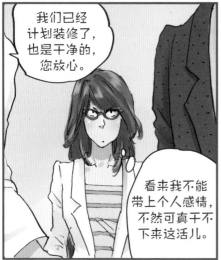
我们已经计划装修了，也是干净的，您放心。

看来我不能带上个人感情，不然可真干不下来这活儿。

呼呼——

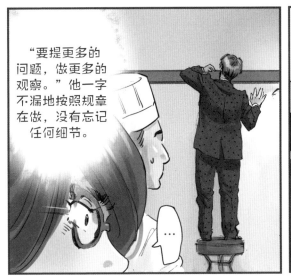

"要提更多的问题，做更多的观察。"他一字不漏地按照规章在做，没有忘记任何细节。

…

好了，好了，我们去看看厨房吧。

如果您愿意的话。

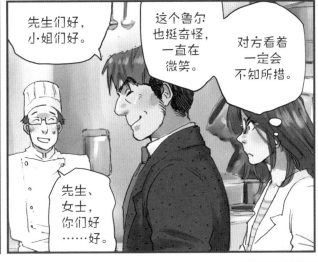

先生们好，小·姐们好。

先生、女士，你们好……好。

这个鲁尔也挺奇怪，一直在微笑。

对方看着一定会不知所措。

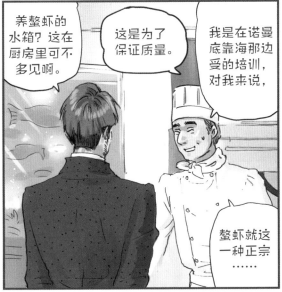

养螯虾的水箱？这在厨房里可不多见啊。

这是为了保证质量。

我是在诺曼底靠海那边受的培训，对我来说，

螯虾就这一种正宗……

您的原材料都很好。

这是做好菜的基础。我们可以看看菜单吗？

可……可以……马上。

嗯
……

您的甜点单是怎么构成的？

呃
……

我们根据季节调整菜单，用到的大部分原料，尤其是水果，都是本地的。

焦糖帕林内软蛋糕是特色甜点之一。

面包是你们自己做的？

好香啊。

他根本就不流露出任何一点儿情绪，简直就跟电脑似的。

……全都一点儿不差地记在脑子里，也不做笔记，怎么能什么都不忘呢？

面粉也是本地的吗？

拜访这家店，相当于给您一个启蒙，介绍大概的方法，

在实践当中，您实际每次只有三十分钟，否则就完不成计划，达不到目标。

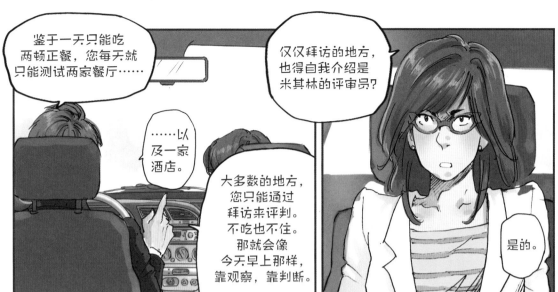

鉴于一天只能吃两顿正餐，您每天就只能测试两家餐厅……

……以及一家酒店。

大多数的地方，您只能通过拜访来评判。不吃也不住。那就会像今天早上那样，靠观察，靠判断。

仅仅拜访的地方，也得自我介绍是米其林的评审员？

是的。

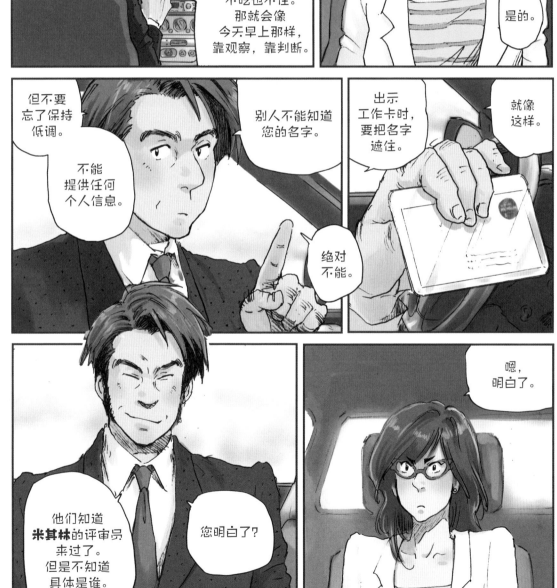

但不要忘了保持低调。

不能提供任何个人信息。

别人不能知道您的名字。

绝对不能。

出示工作卡时，要把名字遮住。

就像这样。

他们知道**米其林**的评审员来过了。但是不知道具体是谁。

您明白了？

嗯，明白了。

我的记性
跟大象一样好，
但每次考察
之后，我都会
把重要信息
记录下来。

否则随着时间推移，
各种信息，各个机构，
都会开始混淆。
您记不记得刚才是
百叶窗还是窗帘？
壁毯还是油画？
普通龙头还是
冷热水龙头？

呃
……

这些细节
最后不一定
都在指南里
列出来。

但我们的工作，
是把尽量多的
信息交给
编辑人员。

然后还有
这个！

喀喇

我从来都
随身携带，
里面什么都有。
报告、地图、
日程安排……
一切的一切！！

也不能
保证我
们不会
被偷。

所以，
结论是：
永远不能把
文件箱留在
车里。

嗯～　嗯～

好的，明白了。**不·能**放在车里。

很好。走吧，我们回去了。

话说回来，您觉得我们的食堂怎么样？

食……堂？！

很难说，我就去吃过一次！

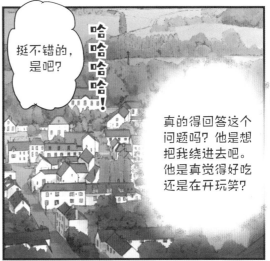

挺不错的，是吧？

哈哈哈哈！

真的得回答这个问题吗？他是想把我绕进去吧。他是真觉得好吃还是在开玩笑？

哔哔

53

哔

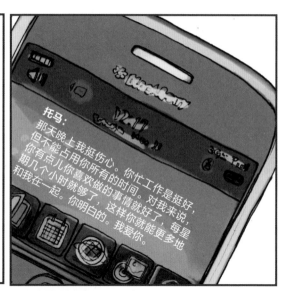

托马：
那天晚上我挺伤心。你忙工作是挺好，
但不能占用你所有的时间。对我来说，
你有点儿你喜欢做的事情就够了，每星
期几个小时就够了。你明白的。我爱你。
和我在一起，这样你就能更多地

"有点儿事做？"

他什么都
没明白。

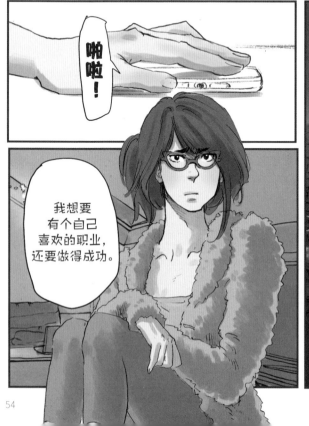

啪啦！

我想要
有个自己
喜欢的职业，
还要做得成功。

而且
我已经
开始了。

第三章

最初的音阶

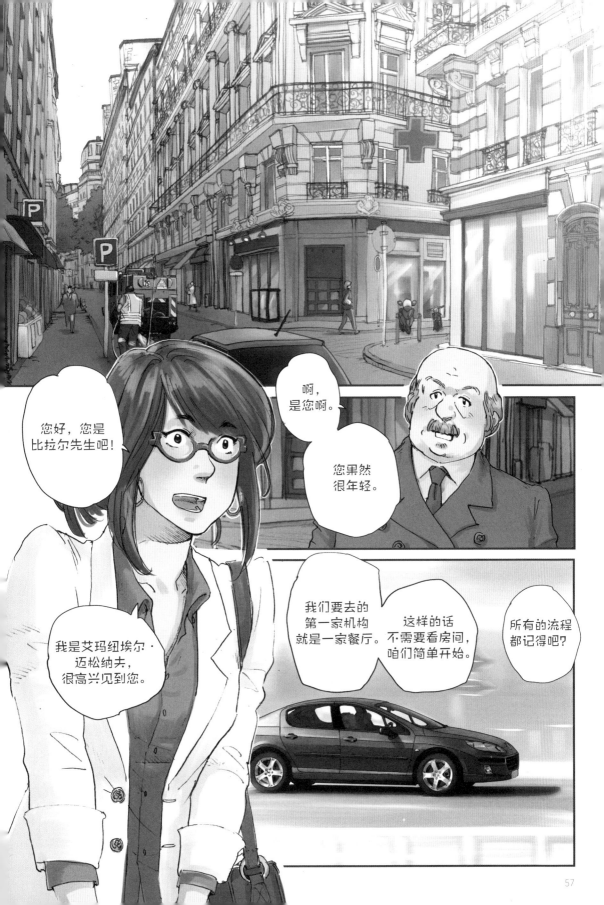

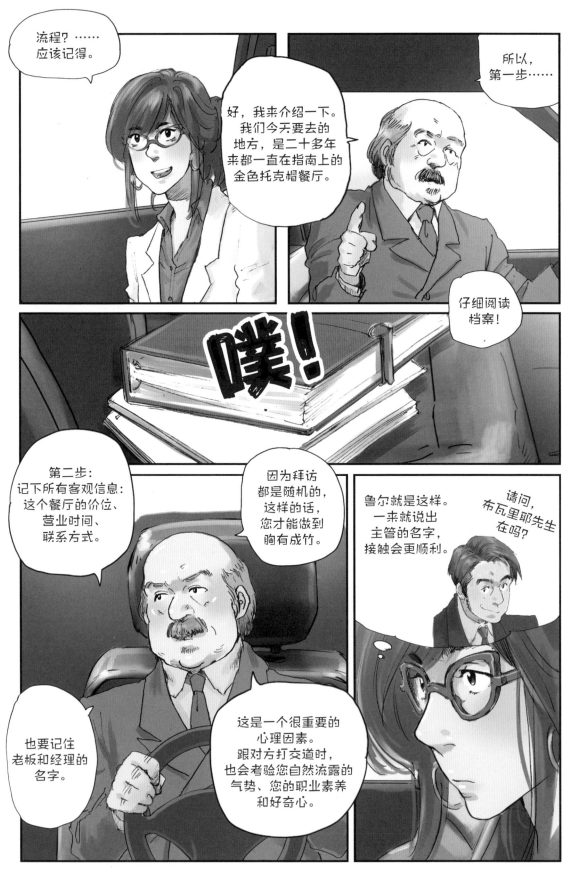

流程？……
应该记得。

所以，
第一步……

好，我来介绍一下。
我们今天要去的
地方，是二十多年
来都一直在指南上的
金色托克帽餐厅。

仔细阅读
档案！

噗！

第二步：
记下所有客观信息：
这个餐厅的价位、
营业时间、
联系方式。

因为拜访
都是随机的，
这样的话，
您才能做到
胸有成竹。

鲁尔就是这样。
一来就说出
主管的名字，
接触会更顺利。

请问，
布瓦里耶先生
在吗？

也要记住
老板和经理的
名字。

这是一个很重要的
心理因素。
跟对方打交道时，
也会考验您自然流露的
气势、您的职业素养
和好奇心。

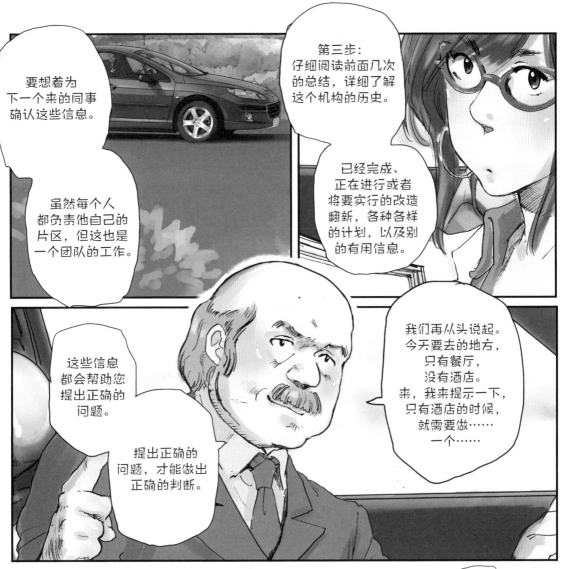

要想着为下一个来的同事确认这些信息。

虽然每个人都负责他自己的片区，但这也是一个团队的工作。

第三步：
仔细阅读前面几次的总结，详细了解这个机构的历史。

已经完成、正在进行或者将要实行的改造翻新，各种各样的计划，以及别的有用信息。

这些信息都会帮助您提出正确的问题。

提出正确的问题，才能做出正确的判断。

我们再从头说起。今天要去的地方，只有餐厅，没有酒店。来，我来提示一下，只有酒店的时候，就需要做……一个……

一个QVR[1]！

一个餐馆视察问卷！

太对了！

不能跟QVHR[2]混淆。好，好……

1 餐馆视察问卷的法文缩写。——本书注释均为译者注　　　　2 酒店餐馆视察问卷的法文缩写。

金色托克帽，"三叉匙"餐厅。您记不记得定义？

三叉匙……对了：

"讲究内饰、有迎客空间、舒适的桌椅、桌子之间有足够的间距、银质或高级不锈钢餐具。"

很好。那"工作班子"呢？

"工作班子"应该组织有序，大厅里至少有一个管家或管理层成员。

那您认为他们是做什么的呢？

他们负责监督、管理、检查服务是否正常进行……

很对！

看来您开始上道了。

我们进去吧。

呃，

对不对？

我也想不出来还有别的什么了。

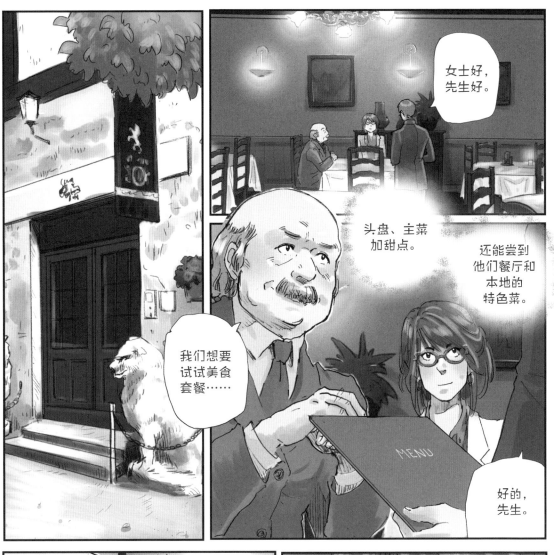

女士好，
先生好。

头盘、主菜
加甜点。

还能尝到
他们餐厅和
本地的
特色菜。

我们想要
试试美食
套餐……

好的，
先生。

集中精神。
要注意到
所有细节。

好的，
明白。

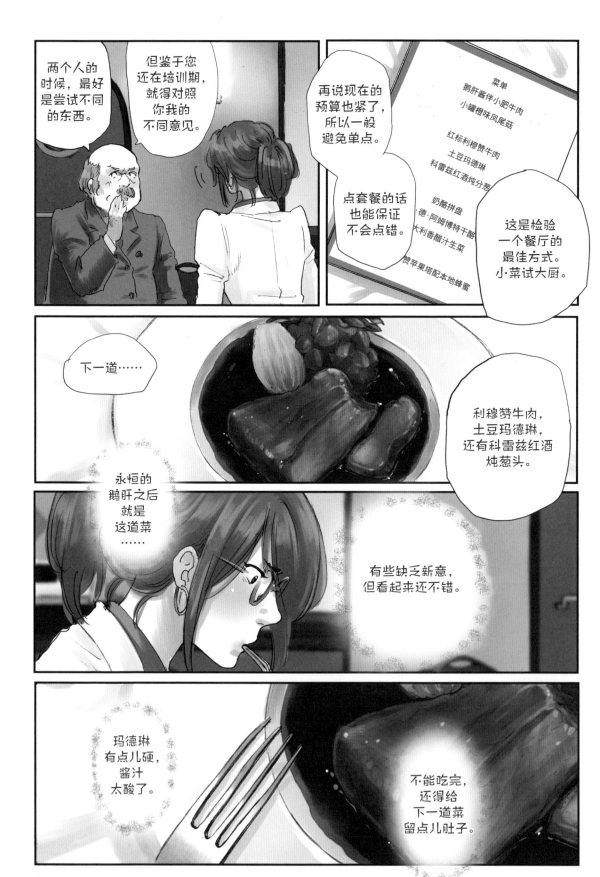

两个人的时候，最好是尝试不同的东西。

但鉴于您还在培训期，就得对照你我的不同意见。

再说现在的预算也紧了，所以一般避免单点。

点套餐的话也能保证不会点错。

菜单
鹅肝酱伴小肥牛肉
小罐橙味凤尾菇

红标利穆赞牛肉
土豆玛德琳
科雷兹红酒炖分葱

奶酪拼盘
德·阿姆博特干酪
大利香醋汁生菜

赞苹果塔配本地蜂蜜

这是检验一个餐厅的最佳方式。小·菜试大厨。

下一道……

利穆赞牛肉，土豆玛德琳，还有科雷兹红酒炖葱头。

永恒的鹅肝之后就是这道菜……

有些缺乏新意，但看起来还不错。

玛德琳有点儿硬，酱汁太酸了。

不能吃完，还得给下一道菜留点儿肚子。

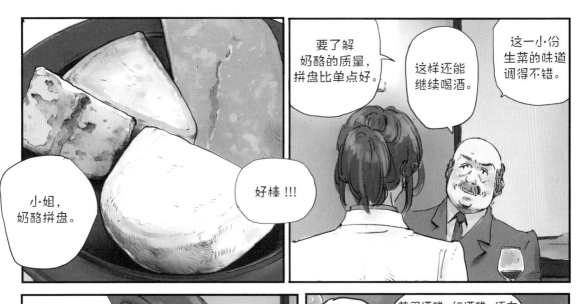

要了解奶酪的质量，拼盘比单点好。

这样还能继续喝酒。

这一小份生菜的味道调得不错。

小·姐，奶酪拼盘。

好棒！！！

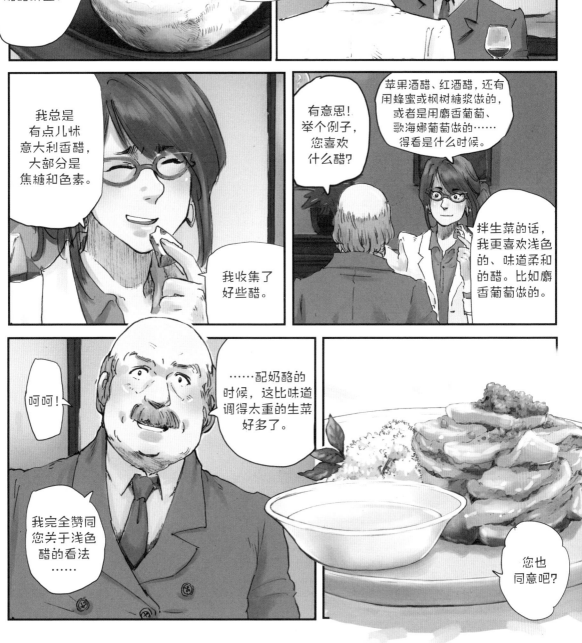

我总是有点儿怵意大利香醋，大部分是焦糖和色素。

我收集了好些醋。

有意思！举个例子，您喜欢什么醋？

苹果酒醋、红酒醋，还有用蜂蜜或枫树糖浆做的，或者是用麝香葡萄、歌海娜葡萄做的……得看是什么时候。

拌生菜的话，我更喜欢浅色的、味道柔和的醋。比如麝香葡萄做的。

呵呵！

……配奶酪的时候，这比味道调得太重的生菜好多了。

我完全赞同您关于浅色醋的看法……

您也同意吧？

我特别喜欢苹果。

尤其是香蕉苹果。

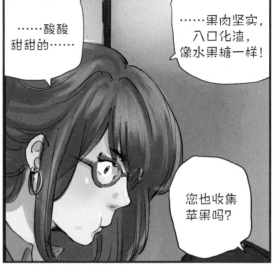

……酸酸甜甜的……

……果肉坚实，入口化渣，像水果糖一样！

您也收集苹果吗？

呃，不收集，这个味道……

味道不突出，但感觉面目一新……

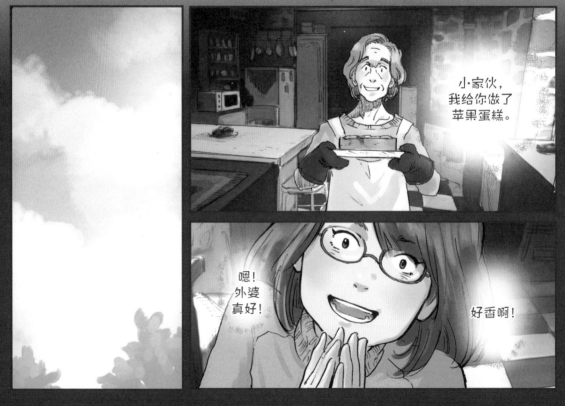

小家伙，我给你做了苹果蛋糕。

嗯！外婆真好！

好香啊！

我今天加了一点儿新味道，尝出来了告诉我啊！

一点儿新味道？

是只有一点点，但味道跟平时大不一样。

好好尝，你就能吃出来。

仔细品……

我尝出来了，是藏红花！

是一样的味道！

您说对了！

这苹果也确实带点儿金色。

太妙了！

这样完全区别于苹果加朗姆酒，更和谐。您觉得呢？比拉尔先生？

嘿嘿，
太令人
欣慰了！

您还年轻，
但不缺品位。

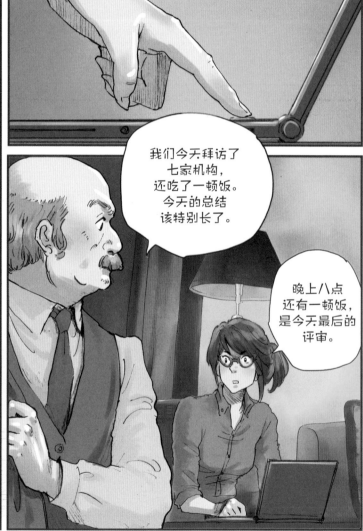

我们今天拜访了
七家机构，
还吃了一顿饭。
今天的总结
该特别长了。

晚上八点
还有一顿饭，
是今天最后的
评审。

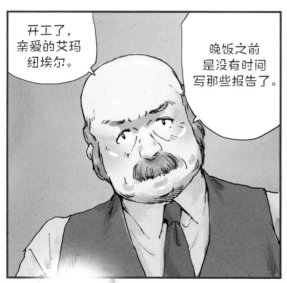

开工了，亲爱的艾玛纽埃尔。

晚饭之前是没有时间写那些报告了。

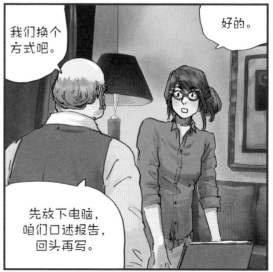

我们换个方式吧。

好的。

先放下电脑，咱们口述报告，回头再写。

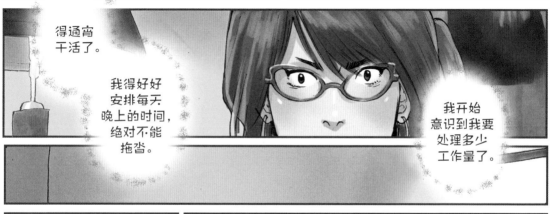

得通宵干活了。

我得好好安排每天晚上的时间，绝对不能拖沓。

我开始意识到我要处理多少工作量了。

一星期后……

现在看看隔音效果，您听得见我的声音吗？

听得见，勒利耶夫尔先生。

当然了，您那么大声。

嘿嘿

嘣！

嘣！

那我打开电视呢？

开吧!

就能听见您的声音!

那您听得见什么吗?

好了。现在该看看浴室了。

一定不能错过刷子,必须**干干净净**!

这一个,还可以。

管道,还有接缝。

这里也还好。

哎呦!

您的评审技巧很考体力啊，勒利耶夫尔先生。

嘿嘿

床很厚实。

扑通

这是为了看穿一切。从细节才能看出各个机构的品质，不管它是餐厅还是旅馆。

要想一直待在《指南》里而不落榜，这些宾馆都得保持应有的水准，毫不懈怠，这就要靠我们这些评审员来监督了。

我明白，我一定向你们看齐。

他的工作方式几近吹毛求疵了。这三个评审员，鲁尔、比拉尔还有勒利耶夫尔，每个人的风格都不一样。

呼！

噼噼啪啪

这倒让我放心了。各人有各自的评审方式，能见到这三种方式挺好。

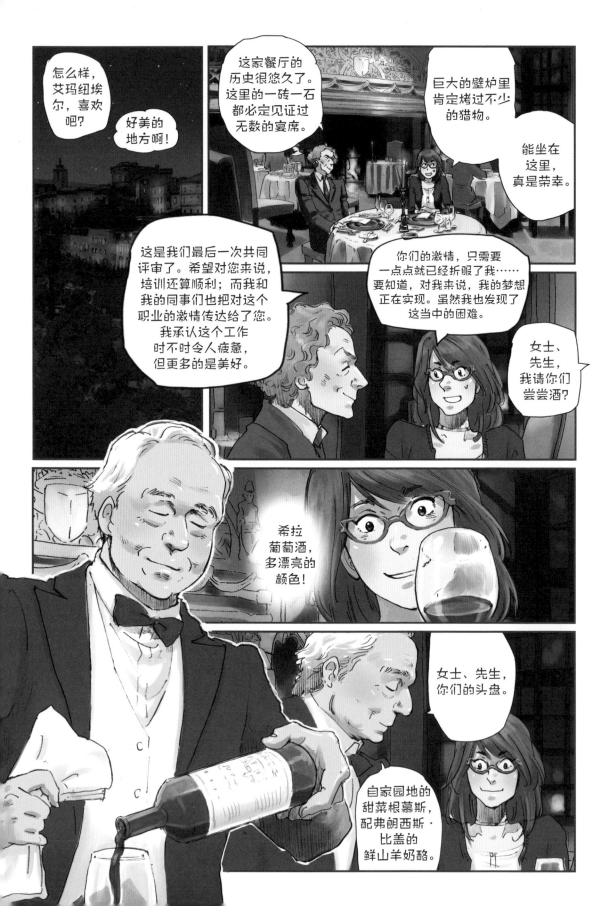

呃，为什么?

因为我们的职业很难跟家庭生活并存。

所以，在您之前，我们的同事都是男性。

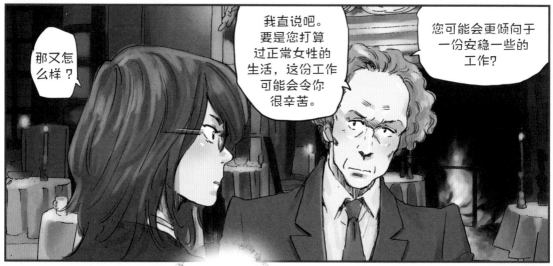

那又怎么样?

我直说吧。要是您打算过正常女性的生活，这份工作可能会令你很辛苦。

您可能会更倾向于一份安稳一些的工作?

他这是在说什么啊?为什么他们全都觉得我做不到他们那样好?

......

嗯，这么说吧，

勒利耶夫尔先生......

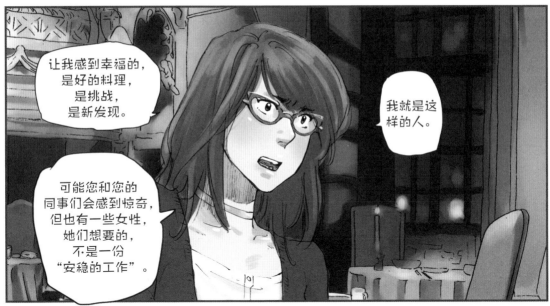

让我感到幸福的，
是好的料理，
是挑战，
是新发现。

我就是这样的人。

可能您和您的
同事们会感到惊奇，
但也有一些女性，
她们想要的，
不是一份
"安稳的工作"。

艾玛纽埃尔，
我……

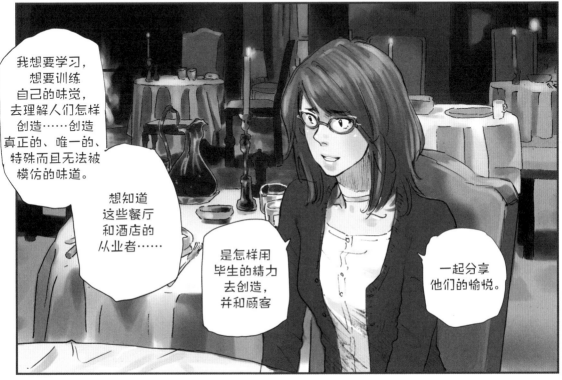

我想要学习，
想要训练
自己的味觉，
去理解人们怎样
创造……创造
真正的、唯一的、
特殊而且无法被
模仿的味道。

想知道
这些餐厅
和酒店的
从业者……

是怎样用
毕生的精力
去创造，
并和顾客

一起分享
他们的愉悦。

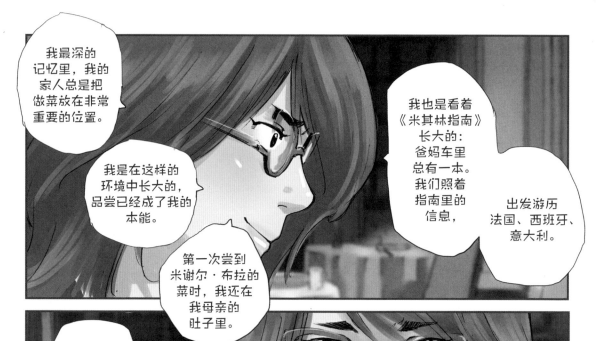

我最深的记忆里，我的家人总是把做菜放在非常重要的位置。

我也是看着《米其林指南》长大的：爸妈车里总有一本。我们照着指南里的信息，

出发游历法国、西班牙、意大利。

我是在这样的环境中长大的，品尝已经成了我的本能。

第一次尝到米谢尔·布拉的菜时，我还在我母亲的肚子里。

做评审员，简直就是我的使命。

我觉得，我已经下定决心了，也准备好了。不管困难是什么。

我明白您说的，而且……

我的顾虑也烟消云散了。

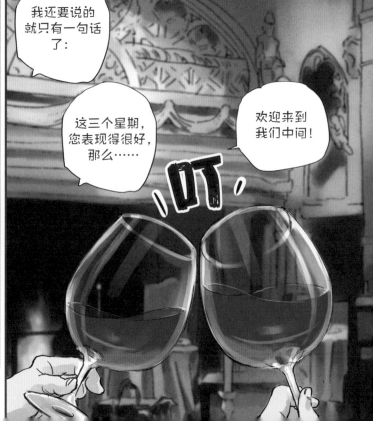

我还要说的就只有一句话了：

这三个星期，您表现得很好，那么……

欢迎来到我们中间！

叮

第四章

新手上路

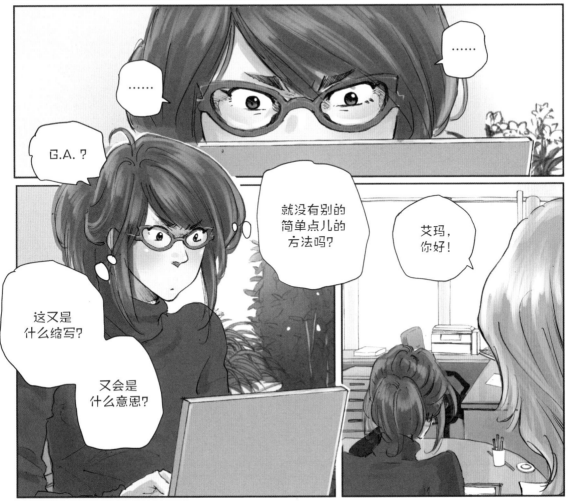

啊，马克。

话说你看起来挺专心嘛！

这些术语都要榨干我的脑细胞了。

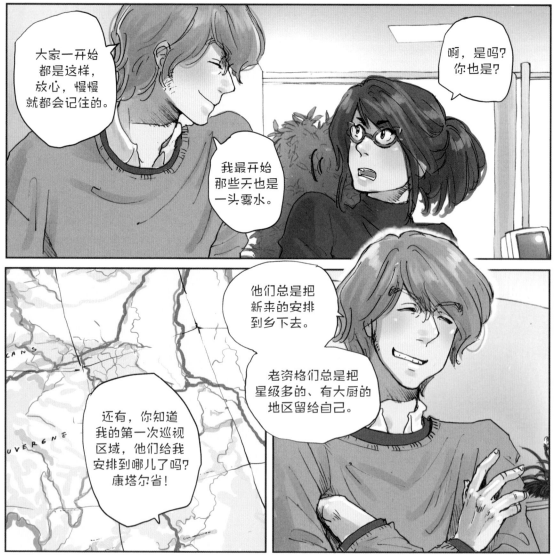

大家一开始都是这样，放心，慢慢就都会记住的。

我最开始那些天也是一头雾水。

啊，是吗？你也是？

他们总是把新来的安排到乡下去。

老资格们总是把星级多的、有大厨的地区留给自己。

还有，你知道我的第一次巡视区域，他们给我安排到哪儿了吗？康塔尔省！

加油，
艾玛，
别担心。

高级的餐厅，
要等到对你的
考验结束时。
会很快的。

康塔尔省，
我一开始
也摊上了。
我的反应
跟你一样。

你会发现
意外惊喜的。
那里的物产
非常丰美。
好的餐厅不一定
在人们以为的
地方。

是吧，不过，
我得一个人
单飞了。

但愿我自己
一个人能搞定。

啊，
找着了。

你会
感兴趣的。

稍等一下，
我有样东西
要给你看。

?

这是什么?

MAP 4

看,是个记事簿。

很小,不引人注意。

你可以揣在兜里,带到任何地方。

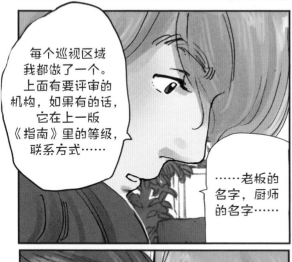

每个巡视区域我都做了一个。上面有要评审的机构,如果有的话,它在上一版《指南》里的等级,联系方式……

……老板的名字,厨师的名字……

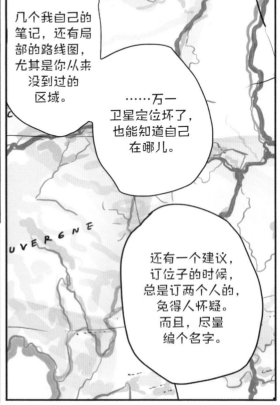

几个我自己的笔记,还有局部的路线图,尤其是你从来没到过的区域。

……万一卫星定位坏了,也能知道自己在哪儿。

还有一个建议,订位子的时候,总是订两个人的,免得人怀疑。而且,尽量编个名字。

加上你唱歌似的口音，在西南地区，要装成当地人简直再容易不过了。

你看，你至少有这个长处。

最困难的，是节省路程。在康塔尔，都是山上的小路，会花很多时间……

并且挤占评审时间！

我猜也是。

万一有问题……

别瞒睒！

MARC
06 64 00 3

谢谢马克！

这不是假名吧！不是说了永远不要用真名吗？看我学得好吧！

你都用什么名字？

葡萄酒的。

好主意。

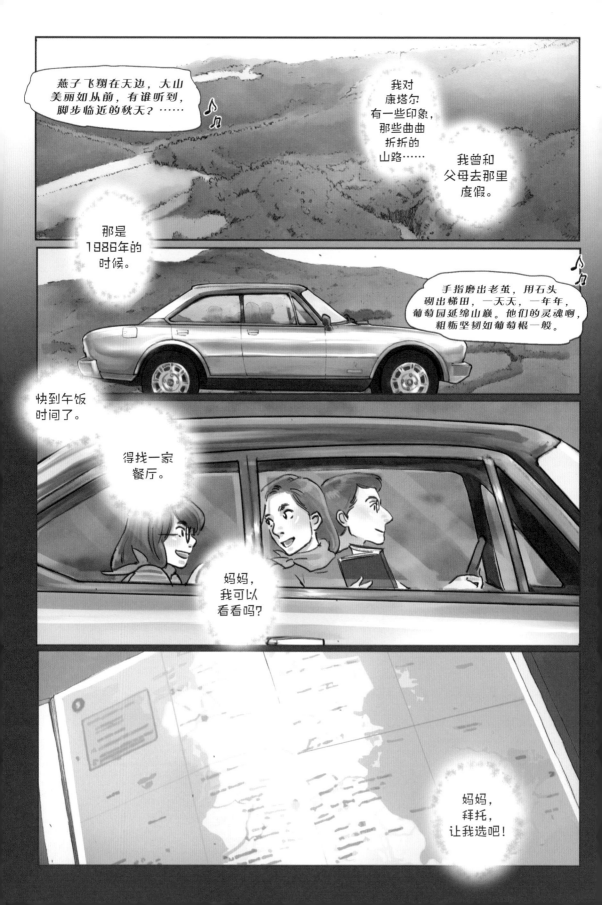

你确实喜欢好东西。

奶酪之路
奥弗涅原产地名称保护区 ↑

选餐厅还要等等。

宝贝，等你再长大些。

每个地方最多停留三十分钟，不然就完不成计划了，我得记住这一条。

离阿勒兹已经不远了，第一个要评审的地方就在那儿。

我稍稍迟到了一点儿，得加快速度了。

这是我第一次一个人巡视。

可不能搞砸了。

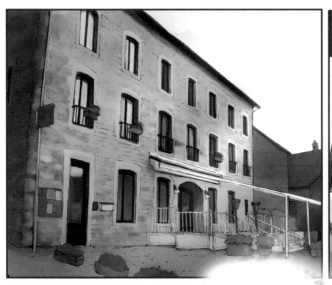

勒格雷阿鲁餐厅：厨师叫罗杰·贝尔古努克斯。

"好吃实在的**本地料理**。"好了，开工！

"**永远不能**暴露跟工作有关的文件和指南。"

好了，都收好了。

虽然鲁尔有些神经兮兮的，不过我也不要冒险。

万一有小偷呢？

小·姐您好。

女士您好。

是要用餐吗？您有没有预定？

预定了的……呃

叫维基耶。

两个人，对吧？

呵！差点儿就乱了阵脚。

呃……对不起，我先生有事来不了。

啊，您该提前通知我们的。

不要慌……脸不要红得像个西红柿！

请跟我来。

大厅正中间？

作为观察哨也太不低调了。

对不起……

……我想坐那边。

请便。

特色菜

春季鲜蔬
立克牛肉与莫里耶蘑菇汁
花球土豆

就不要单点了，
但愿他们有
午间套餐。

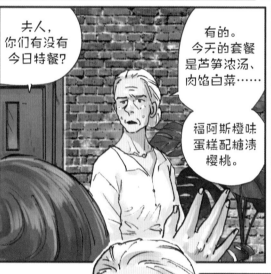

夫人，
你们有没有
今日特餐？

有的。
今天的套餐
是芦笋浓汤、
肉馅白菜……

福阿斯橙味
蛋糕配糖渍
樱桃。

挺好。

请再给我
一杯酒。

好的，
我听您的。

我们的侍酒师
放假了。

我冒昧
向您推荐一款
盖亚克的葡萄酒。
这是一款百搭酒，
能配肉馅白菜。

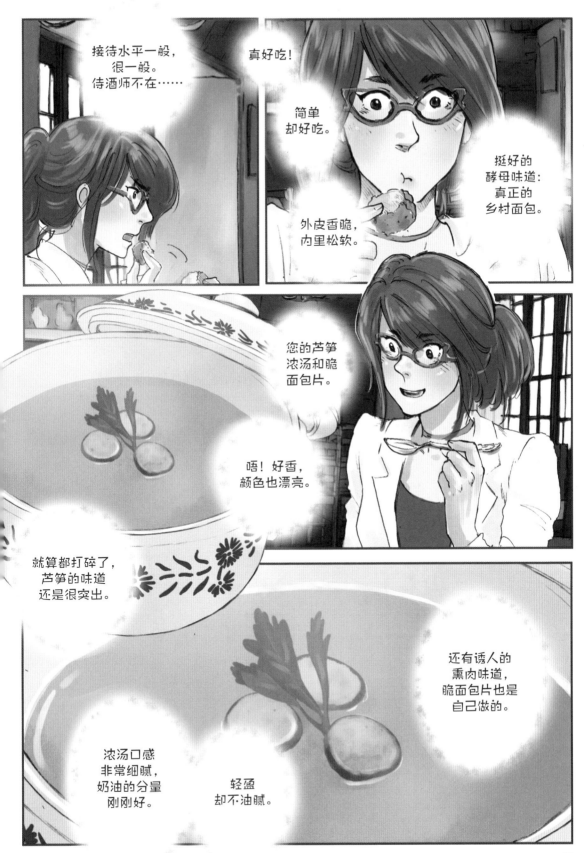

接待水平一般，
很一般。
侍酒师不在……

真好吃！

简单
却好吃。

挺好的
酵母味道：
真正的
乡村面包。

外皮香脆，
内里松软。

您的芦笋
浓汤和脆
面包片。

唔！好香，
颜色也漂亮。

就算都打碎了，
芦笋的味道
还是很突出。

还有诱人的
熏肉味道，
脆面包片也是
自己做的。

浓汤口感
非常细腻，
奶油的分量
刚刚好。

轻盈
却不油腻。

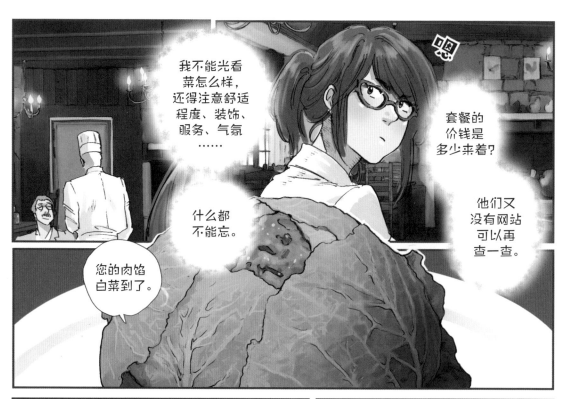

我不能光看菜怎么样，还得注意舒适程度、装饰、服务、气氛……

套餐的价钱是多少来着？

什么都不能忘。

他们又没有网站可以再查一查。

您的肉馅白菜到了。

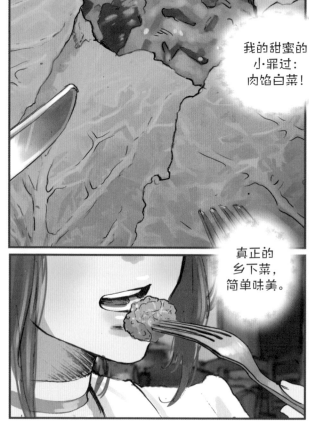

我的甜蜜的小·罪过：肉馅白菜！

真正的乡下菜，简单味美。

糟糕，里面是凉的！

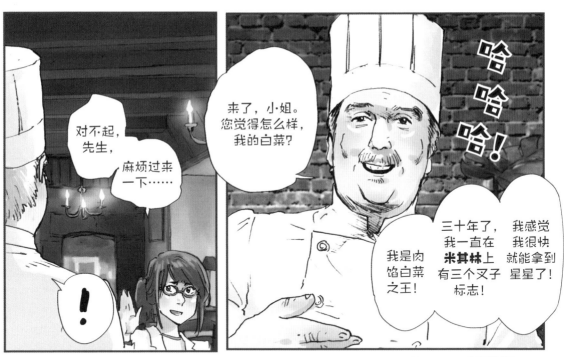

对不起，先生，

麻烦过来一下……

！

来了，小姐。您觉得怎么样，我的白菜？

哈哈哈！

我是肉馅白菜之王！

三十年了，我一直在**米其林**上有三个叉子标志！

我感觉我很快就能拿到星星了！

呃……我觉得……

其实我想说，我的这份白菜还不太热。

我也是，我的白菜还是凉的！

我的也是！

什么?!

我都跟他们说过了要多加热五分钟！

你们这些废物都是从哪儿来的？你们全都给我过来！

他不会失望的。

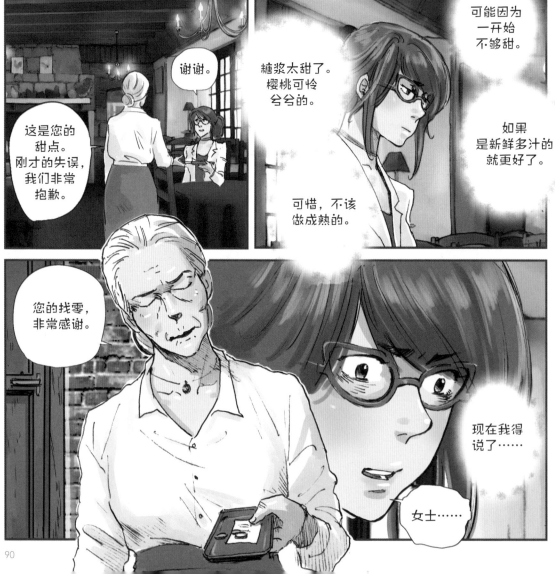

谢谢。

这是您的甜点。刚才的失误，我们非常抱歉。

糖浆太甜了。樱桃可怜兮兮的。

可惜，不该做成熟的。

可能因为一开始不够甜。

如果是新鲜多汁的就更好了。

您的找零，非常感谢。

现在我得说了……

女士……

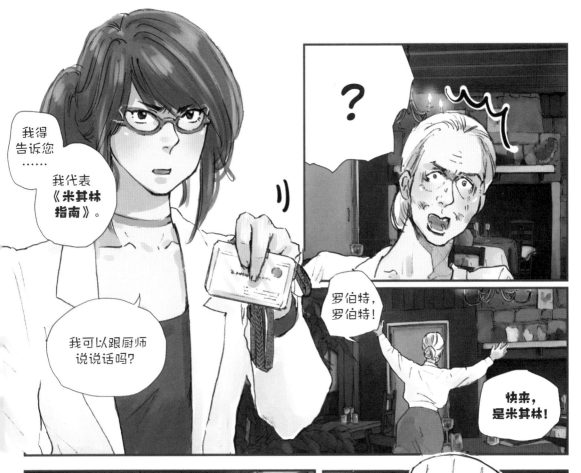

我得告诉您……我代表《米其林指南》。

我可以跟厨师说说话吗?

罗伯特,罗伯特!

快来,是米其林!

是您?!

啊?他们刚来?

是的,我是评审员。

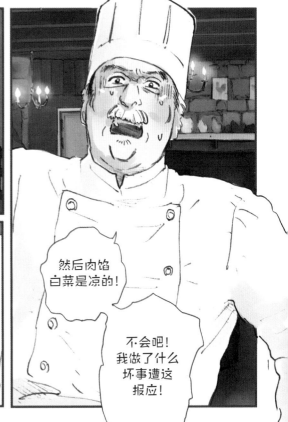

然后肉馅白菜是凉的!

不会吧!我做了什么坏事遭这报应!

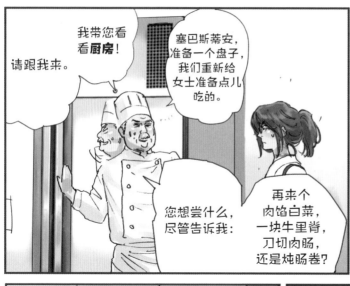

请跟我来。

我带您看看**厨房**！

塞巴斯蒂安，准备一个盘子，我们重新给女士准备点儿吃的。

您想尝什么，尽管告诉我：

再来个肉馅白菜，一块牛里脊，刀切肉肠，还是炖肠卷？

不·用了，我已经吃过了。

我得让您尝尝菜。

您中午吃的并不能代表**我的**烹饪水平。

您喜欢吃什么呢？

我可不能让人哄哄就心软了，更不能被人牵着鼻子走。

再说还有一些事项要核对，我得把这活儿干好了。

谢谢，不用了。我已经不饿了。

我能向您提几个问题吗？

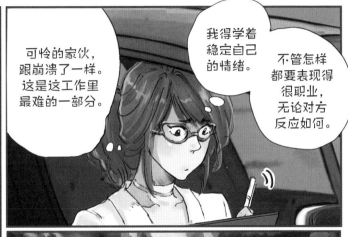
我得学着稳定自己的情绪。

不管怎样都要表现得很职业，无论对方反应如何。

可怜的家伙，跟崩溃了一样。这是这工作里最难的一部分。

糟了，都已经三点了。还有任务要完成，加油！

累死我了。太不人道了。

噗！

还有报告要写……

托马:
去餐厅吃饭比跟我讲话
更重要?

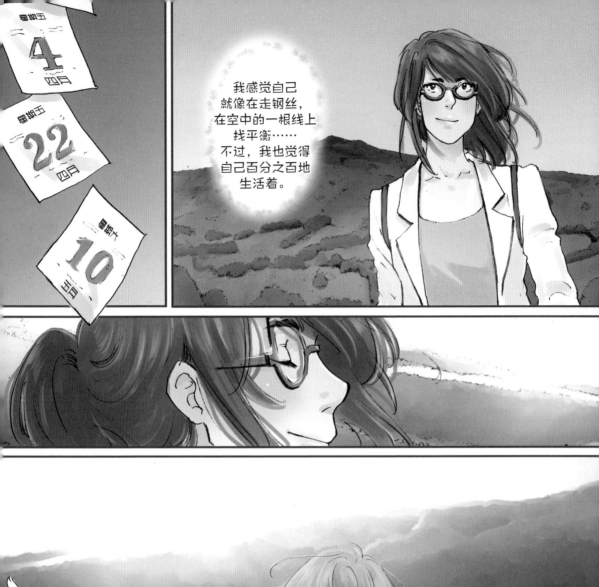

我感觉自己
就像在走钢丝，
在空中的一根线上
找平衡……
不过，我也觉得
自己百分之百地
生活着。

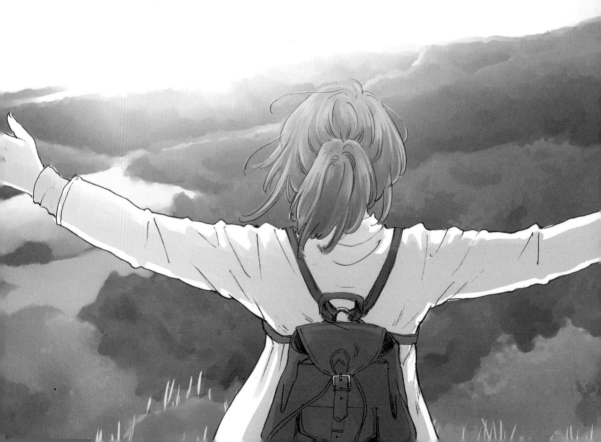

第五章

克劳德老爹的餐厅

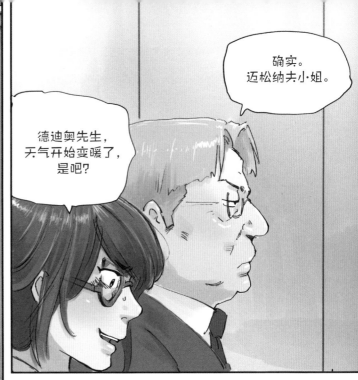

确实。
迈松纳夫小姐。

德迪奥先生，
天气开始变暖了，
是吧？

...

嗯，好，
祝您胃口好，
德迪奥先生。

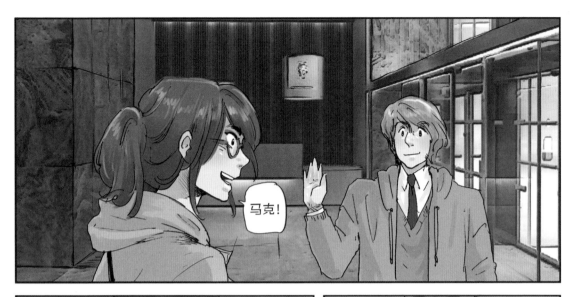

马克!

德迪奥没问你要去哪儿?我一看见他出了办公室,就赶紧溜了。

他不怎么管我,知道吧,我可巴不得。

可不能让他知道我们的据点。

他们肯定都会嗤之以鼻。

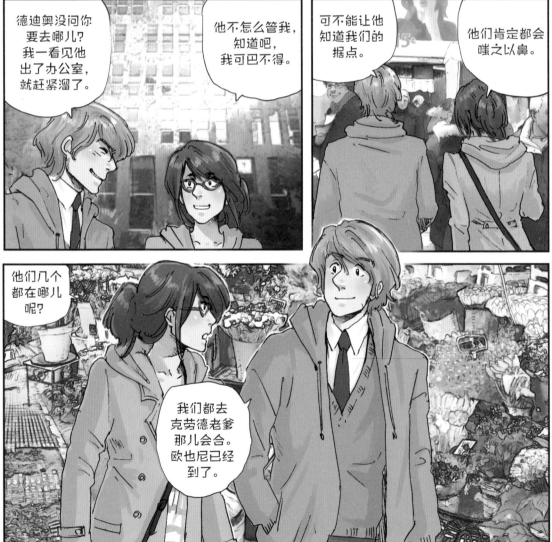

他们几个都在哪儿呢?

我们都去克劳德老爹那儿会合。欧也尼已经到了。

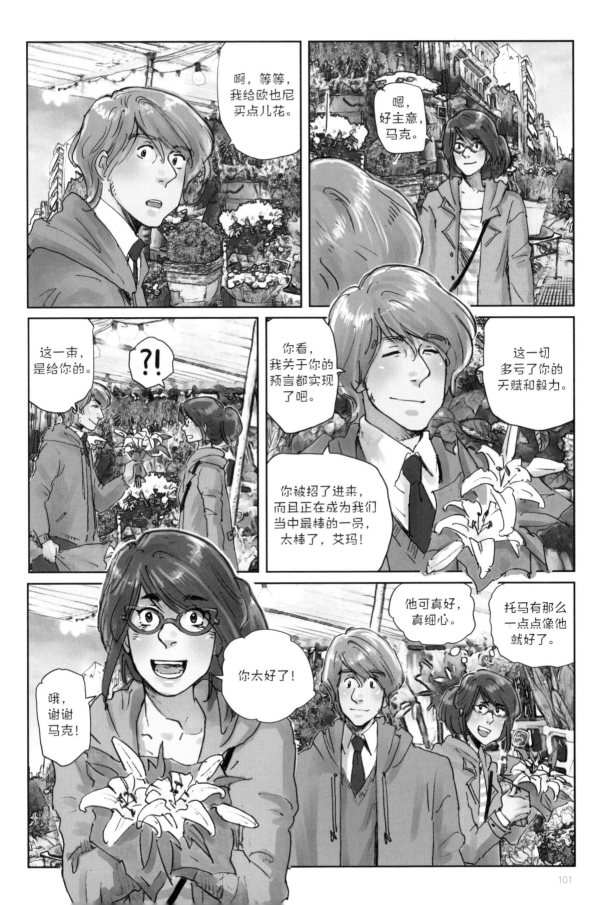

（桑塔玛丽亚）　　　　　　　　　（克劳德老爹）

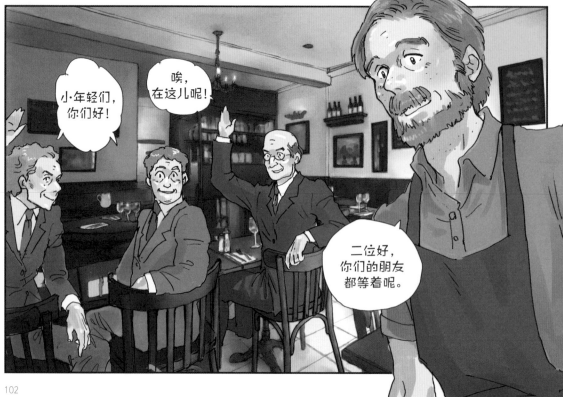

小·年轻们，你们好！

唉，在这儿呢！

二位好，你们的朋友都等着呢。

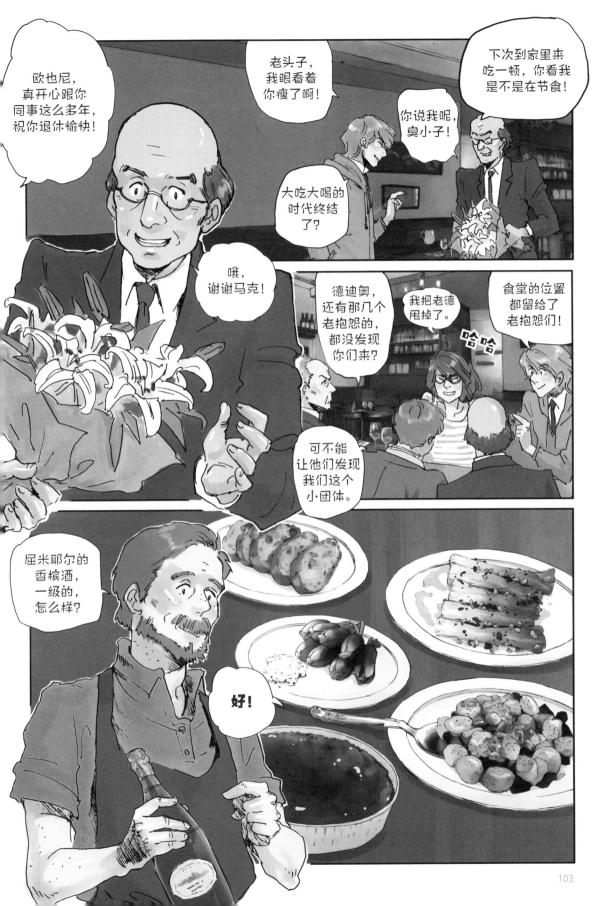

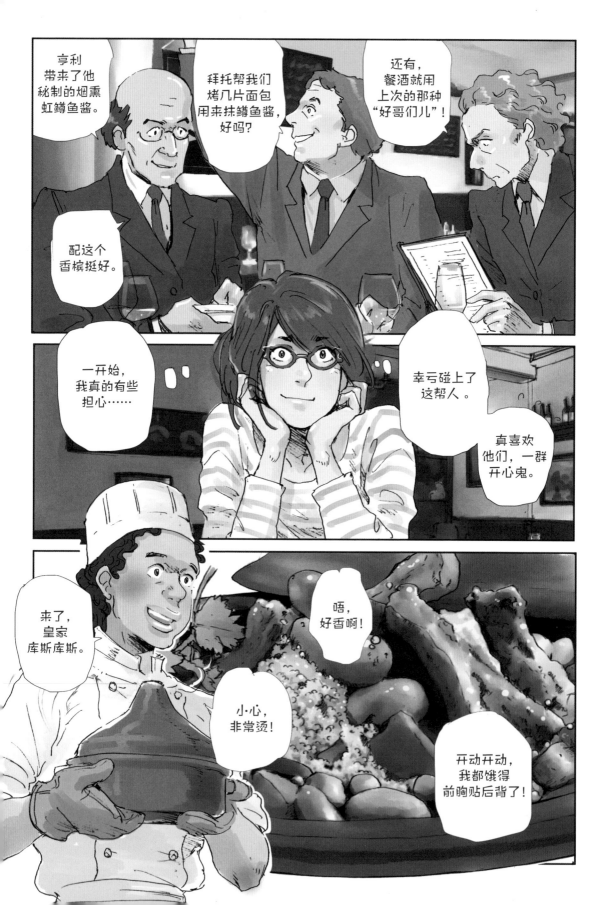

祝你们胃口好，伙伴们！

今天跟你们在一起真是太开心了！

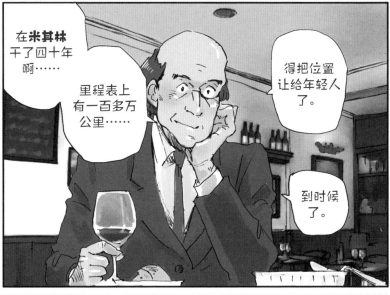

在**米其林**干了四十年啊……

里程表上有一百多万公里……

得把位置让给年轻人了。

到时候了。

那些三颗星的机构对你来说也没有什么秘密了吧，是不是都去过好多次了，了如指掌？

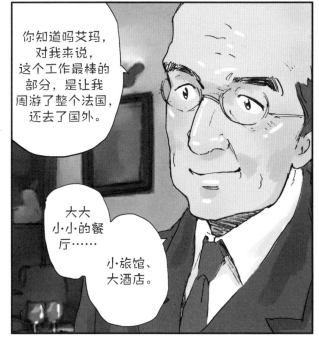

你知道吗艾玛，对我来说，这个工作最棒的部分，是让我周游了整个法国，还去了国外。

大大小小的餐厅……

小旅馆、大酒店。

吃了不少好吃的。

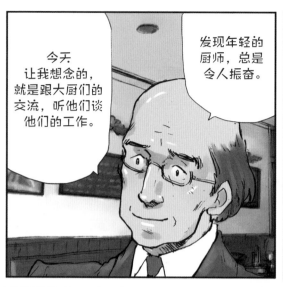

今天让我想念的，就是跟大厨们的交流，听他们谈他们的工作。

发现年轻的厨师，总是令人振奋。

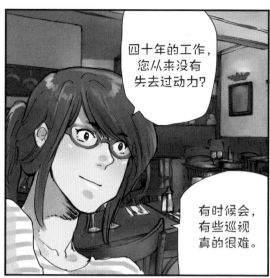

四十年的工作，您从来没有失去过动力？

有时候会，有些巡视真的很难。

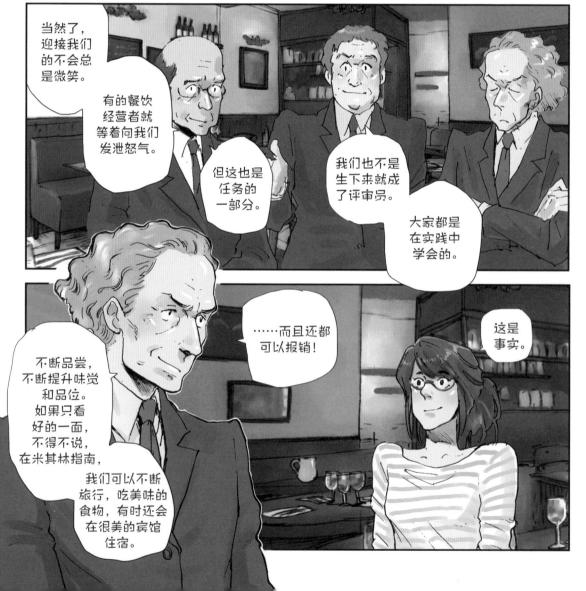

当然了，迎接我们的不会总是微笑。

有的餐饮经营者就等着向我们发泄怒气。

但这也是任务的一部分。

我们也不是生下来就成了评审员。

大家都是在实践中学会的。

……而且还都可以报销！

这是事实。

不断品尝，不断提升味觉和品位。如果只看好的一面，不得不说，在米其林指南，我们可以不断旅行，吃美味的食物，有时还会在很美的宾馆住宿。

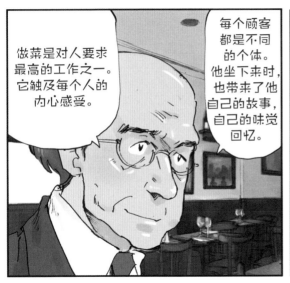

做菜是对人要求最高的工作之一。它触及每个人的内心感受。

每个顾客都是不同的个体。他坐下来时，也带来了他自己的故事，自己的味觉回忆。

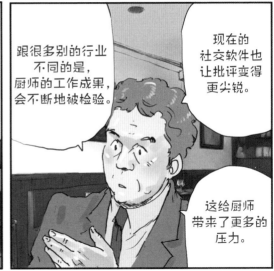

跟很多别的行业不同的是，厨师的工作成果，会不断地被检验。

现在的社交软件也让批评变得更尖锐。

这给厨师带来了更多的压力。

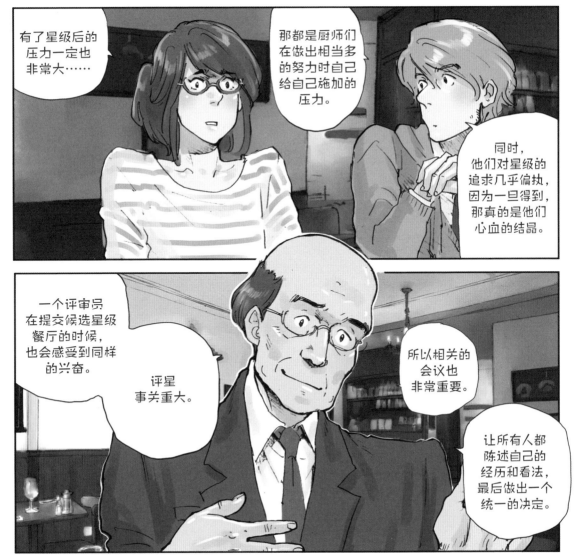

有了星级后的压力一定也非常大……

那都是厨师们在做出相当多的努力时自己给自己施加的压力。

同时，他们对星级的追求几乎偏执，因为一旦得到，那真的是他们心血的结晶。

一个评审员在提交候选星级餐厅的时候，也会感受到同样的兴奋。

评星事关重大。

所以相关的会议也非常重要。

让所有人都陈述自己的经历和看法，最后做出一个统一的决定。

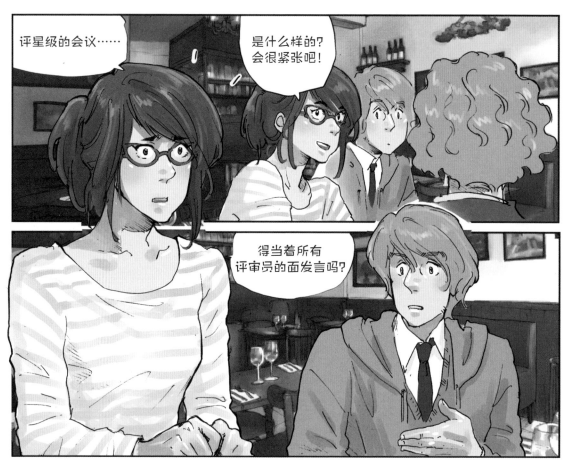

评星级的会议……

是什么样的?会很紧张吧!

得当着所有评审员的面发言吗?

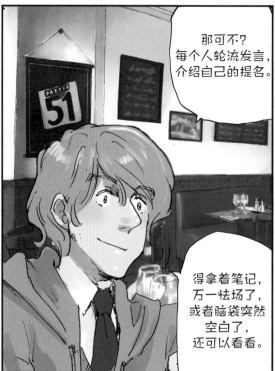

那可不?每个人轮流发言,介绍自己的提名。

得拿着笔记,万一怯场了,或者脑袋突然空白了,还可以看看。

你们一般都会说什么?

会说菜品质量、服务,还有什么?

得把你在评审时注意到的一切优点都介绍出来。

关于菜品，要谈到原材料，火候，调味，装盘……

你做的判断要建立在客观的标准上。

厨师自己的参照标准，他怎样待人处事，他有什么计划，甚至雄心，都可以计入考虑范围。

明白地说……

用餐环境对星级并没有影响。

每个餐厅的装饰、舒适度、接待、氛围，是用交叉的叉子和汤匙标志标识的。

……不管他们的料理水平怎样。

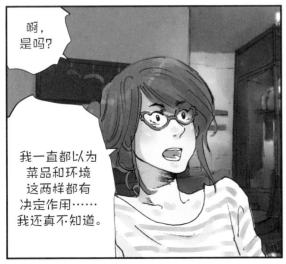

啊，是吗？

我一直都以为菜品和环境这两样都有决定作用……我还真不知道。

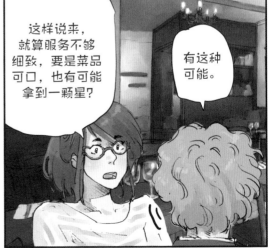

这样说来，就算服务不够细致，要是菜品可口，也有可能拿到一颗星？

有这种可能。

109

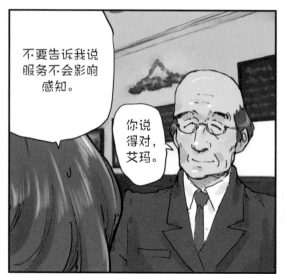

不要告诉我说服务不会影响感知。

你说得对，艾玛。

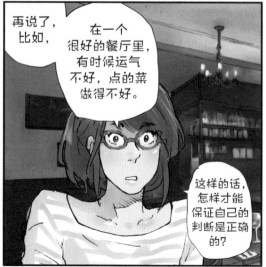

再说了，比如，

在一个很好的餐厅里，有时候运气不好，点的菜做得不好。

这样的话，怎样才能保证自己的判断是正确的？

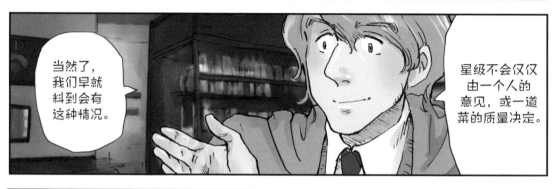

当然了，我们早就料到会有这种情况。

星级不会仅仅由一个人的意见，或一道菜的质量决定。

结合多个评审员的报告，我们会整理出一个可以加星或者减星的机构名单。

然后再派出别的评审员去核实。

明白了，这让我放心多了。

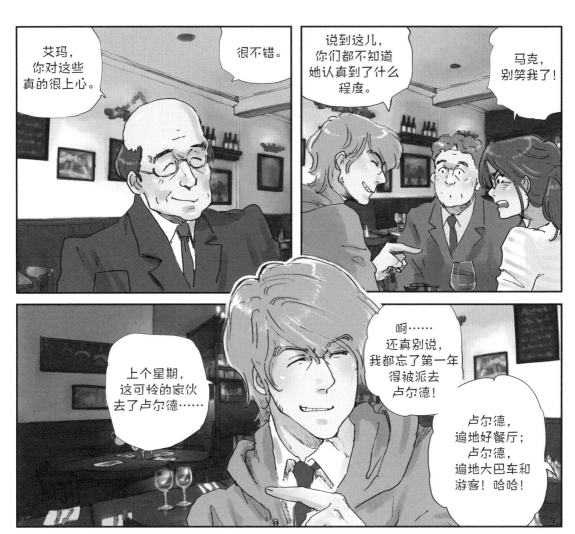

艾玛，你对这些真的很上心。

很不错。

说到这儿，你们都不知道她认真到了什么程度。

马克，别笑我了！

上个星期，这可怜的家伙去了卢尔德……

啊……还真别说，我都忘了第一年得被派去卢尔德！

卢尔德，遍地好餐厅；卢尔德，遍地大巴车和游客！哈哈！

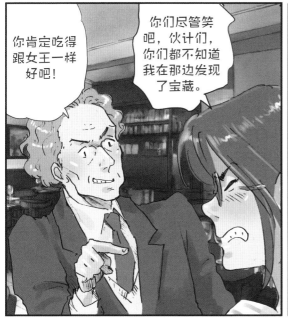

你肯定吃得跟女王一样好吧！

你们尽管笑吧，伙计们，你们都不知道我在那边发现了宝藏。

你们不信吧，她说的是真的！她发现了一些非常好的东西……

艾玛厉害着呢……

成桶的圣水?

不是啦,纪尧姆!

是奶酪。

生产这些宝贝的人叫让·路易,他饲养奶牛和绵羊。我在市场上发现的,他卖自产的奶酪。

一种绵羊奶的磨盘奶酪,还有一种特别好吃的格勒依奶酪。好吃到哭。

格勒依奶酪,我都不知道世界上还有这种东西。

要不然就叫布鲁斯,其实就是一种新鲜奶酪。

呵,有意思,我倒想尝尝这个格勒依。

不好意思打搅你们的奶酪论坛,不过你们想不想要甜点或者咖啡呢?

甜点和咖啡!正合我意!

不过还是给我们先来一个奶酪拼盘?他们都说得我流口水了。

很好,我给你们推荐我的精选:阿韦讷球奶酪,极具爆炸性效果。欢迎告诉我你们的想法。

你们来了好些回了,你们是同事吗?在布洛涅区上班?

你们是什么行业的?

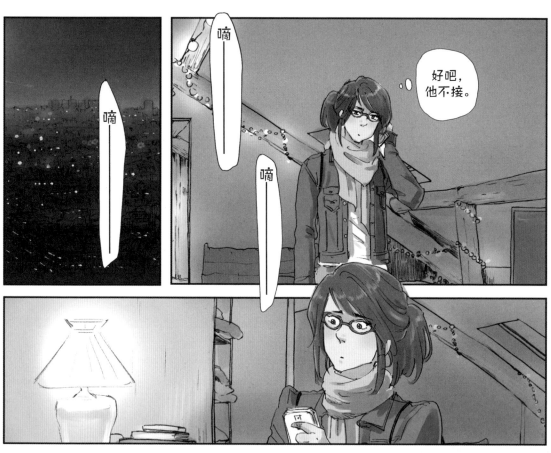

我到啦！

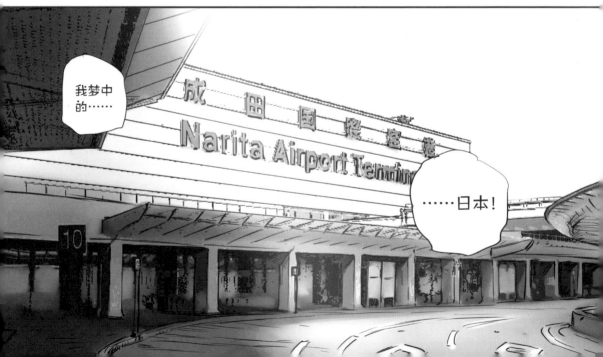

我梦中的……

……日本！

第六章

在日本

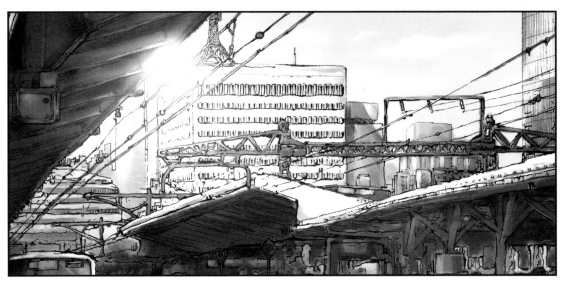

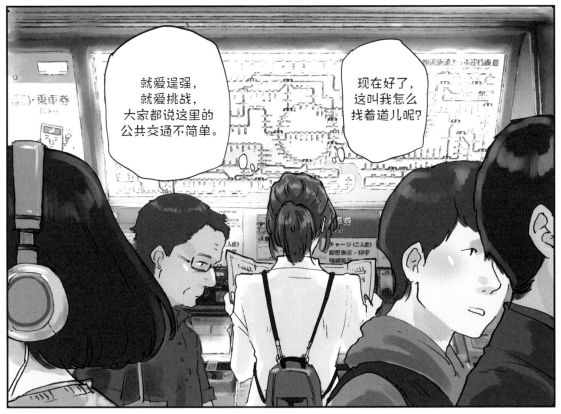

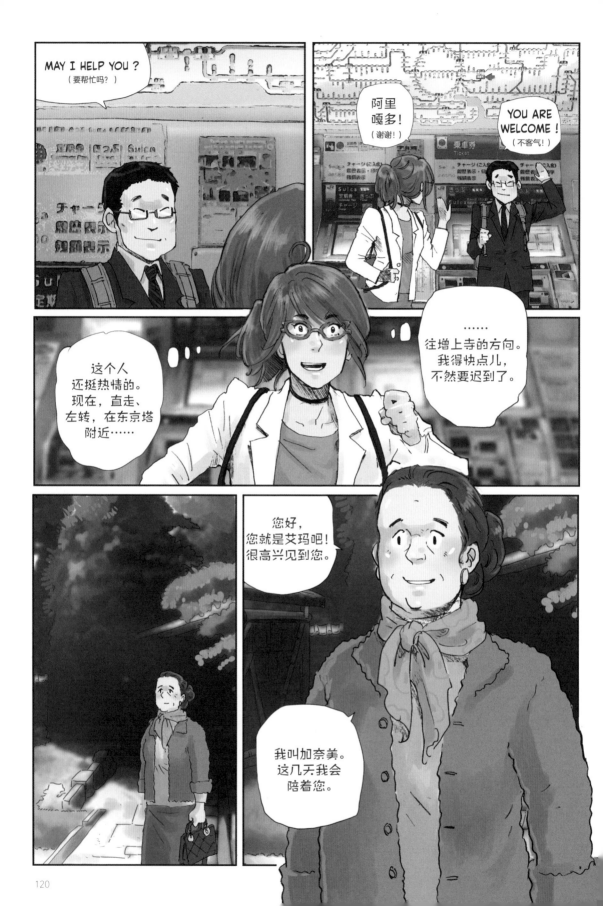

MAY I HELP YOU ?
（要帮忙吗？）

阿里嘎多！
（谢谢！）

YOU ARE WELCOME！
（不客气！）

这个人还挺热情的。现在，直走、左转，在东京塔附近……

……往增上寺的方向。我得快点儿，不然要迟到了。

您好，您就是艾玛吧！很高兴见到您。

我叫加奈美。这几天我会陪着您。

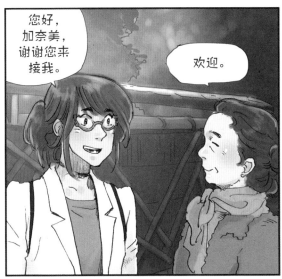

您好，加奈美，谢谢您来接我。

欢迎。

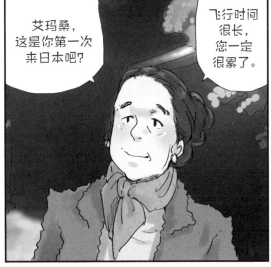

艾玛桑，这是你第一次来日本吧?

飞行时间很长，您一定很累了。

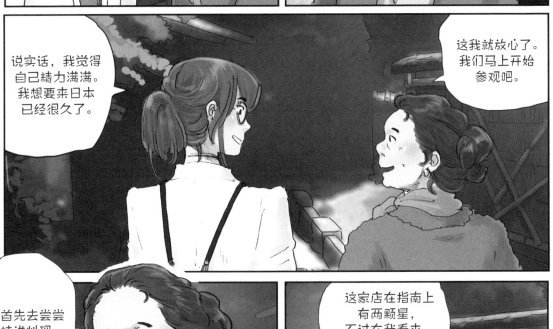

说实话，我觉得自己精力满满。我想要来日本已经很久了。

这我就放心了。我们马上开始参观吧。

首先去尝尝精进料理。

这是一种佛教禅宗的素食料理。我们去的店叫醍醐。

这家店在指南上有两颗星，不过在我看来，它值得拥有三颗星。

加奈美，您说得我的口水都流出来了。我们赶紧去吧。

精进料理
醍醐

只有包间啊?

一共有八个,可以接待两位到六十位客人。

这在日本很常见。

大家都有自己的私享空间,而不会遇到别的客人,

这样每个人都可以很随意了。

好高档,真是精致,从来没见过这样的……

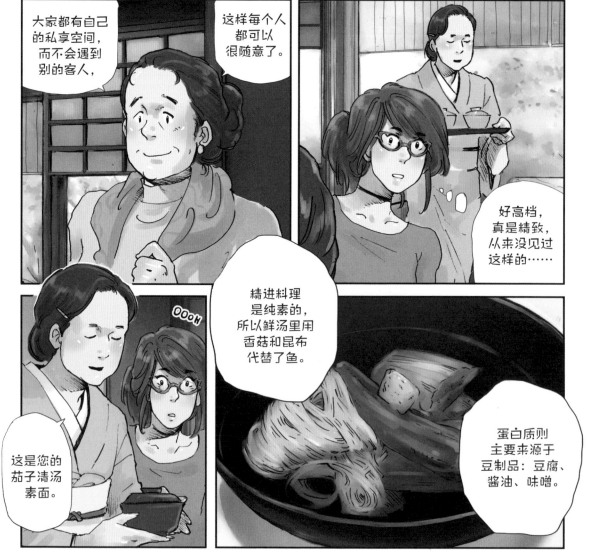

精进料理是纯素的,所以鲜汤里用香菇和昆布代替了鱼。

OOOH

这是您的茄子清汤素面。

蛋白质则主要来源于豆制品:豆腐、酱油、味噌。

筷子是这么拿吗？

是的，差不多。

我的第一口**地道**日本菜。

！

蔬菜的味道自然而纯正。

就好像刚刚从地里摘来。

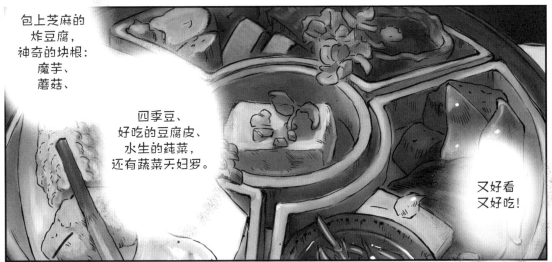

包上芝麻的炸豆腐，神奇的块根：魔芋、蘑菇、

四季豆、好吃的豆腐皮、水生的莼菜，还有蔬菜天妇罗。

又好看又好吃！

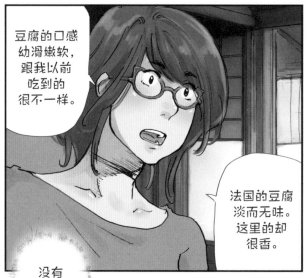

豆腐的口感幼滑嫩软，跟我以前吃到的很不一样。

法国的豆腐淡而无味。这里的却很香。

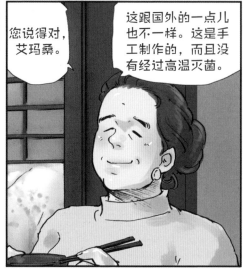

您说得对，艾玛桑。

这跟国外的一点儿也不一样。这是手工制作的，而且没有经过高温灭菌。

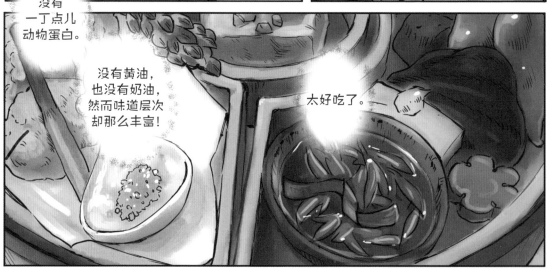

没有一丁点儿动物蛋白。

没有黄油，也没有奶油，然而味道层次却那么丰富！

太好吃了。

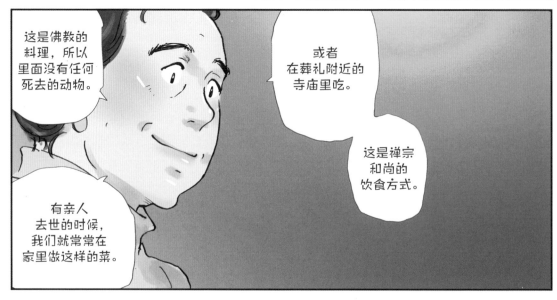

这是佛教的料理，所以里面没有任何死去的动物。

或者在葬礼附近的寺庙里吃。

这是禅宗和尚的饮食方式。

有亲人去世的时候，我们就常常在家里做这样的菜。

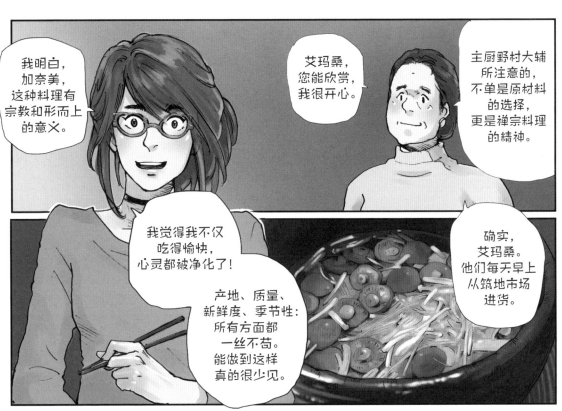

我明白，加奈美，这种料理有宗教和形而上的意义。

艾玛桑，您能欣赏，我很开心。

主厨野村大辅所注意的，不单是原材料的选择，更是禅宗料理的精神。

我觉得我不仅吃得愉快，心灵都被净化了！

确实，艾玛桑。他们每天早上从筑地市场进货。

产地、质量、新鲜度、季节性：所有方面都一丝不苟。能做到这样真的很少见。

筑地市场，亚洲最大的市场！

特别是有很多鱼类，是吧？

各种蔬菜水果都有。您想去参观吗？

哦，我想去！我们能去就好了！这种独一无二的地方，肯定特别有意思。

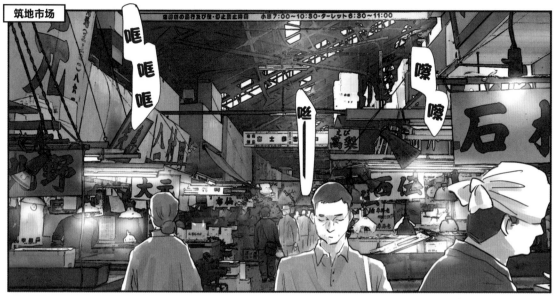

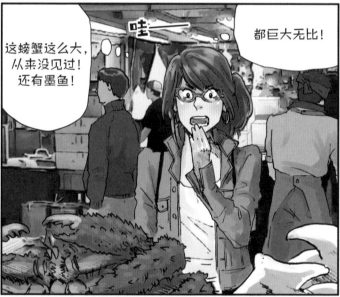

哇——

这螃蟹这么大，从来没见过！还有墨鱼！

都巨大无比！

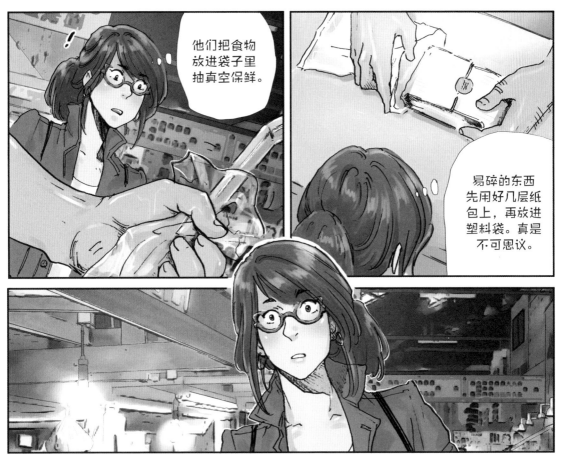

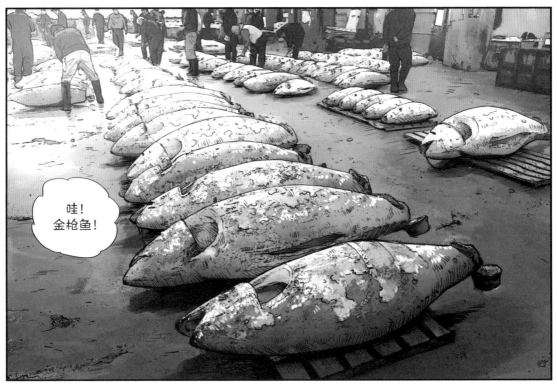

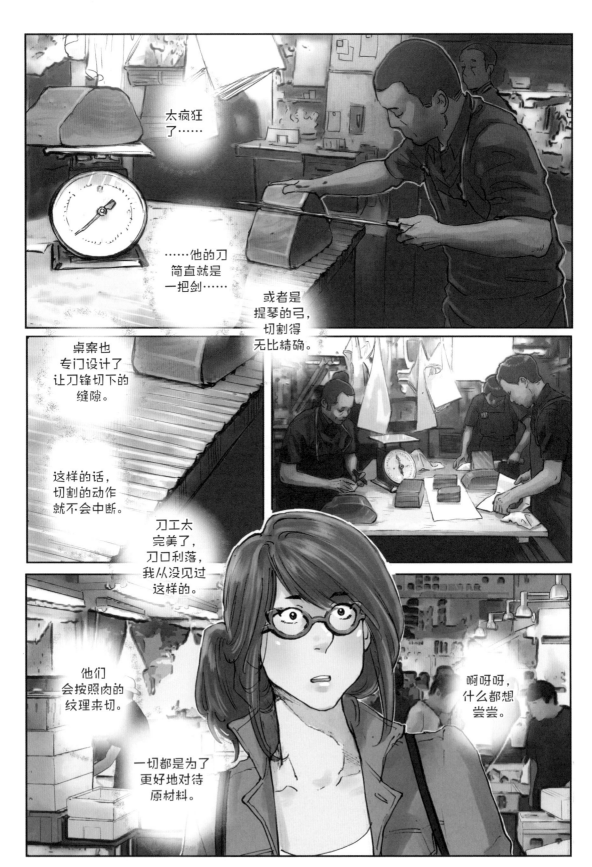

太疯狂了……

……他的刀简直就是一把剑……

或者是提琴的弓，切割得无比精确。

桌案也专门设计了让刀锋切下的缝隙。

这样的话，切割的动作就不会中断。

刀工太完美了，刀口利落，我从没见过这样的。

他们会按照肉的纹理来切。

一切都是为了更好地对待原材料。

啊呀呀，什么都想尝尝。

斎藤餐厅

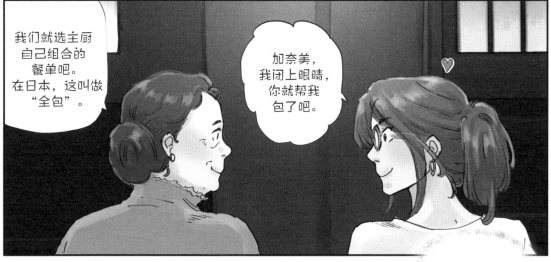

我们就选主厨自己组合的餐单吧。在日本，这叫做"全包"。

加奈美，我闭上眼睛，你就帮我包了吧。

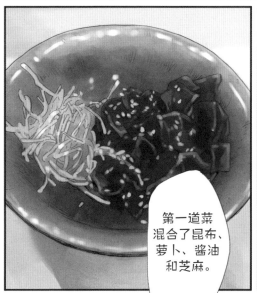

第一道菜混合了昆布、萝卜、酱油和芝麻。

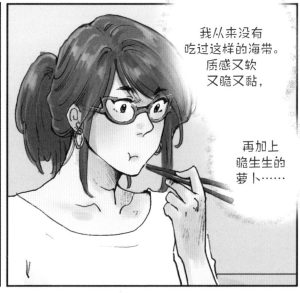

我从来没有吃过这样的海带。质感又软又脆又黏，

再加上脆生生的萝卜……

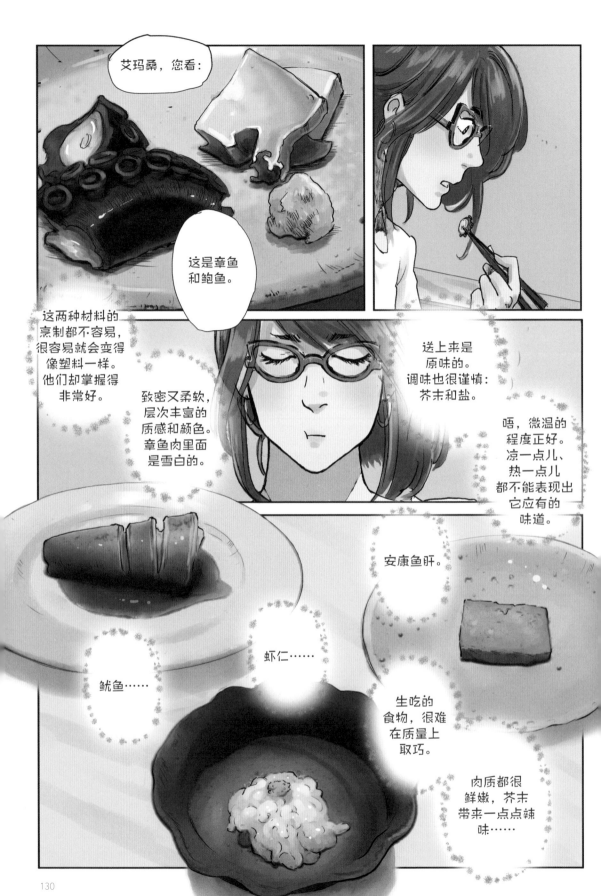

艾玛桑,您看:

这是章鱼和鲍鱼。

这两种材料的烹制都不容易,很容易就会变得像塑料一样。他们却掌握得非常好。

致密又柔软,层次丰富的质感和颜色。章鱼肉里面是雪白的。

送上来是原味的。调味也很谨慎:芥末和盐。

唔,微温的程度正好。凉一点儿、热一点儿都不能表现出它应有的味道。

安康鱼肝。

虾仁……

鱿鱼……

生吃的食物,很难在质量上取巧。

肉质都很鲜嫩,芥末带来一点点辣味……

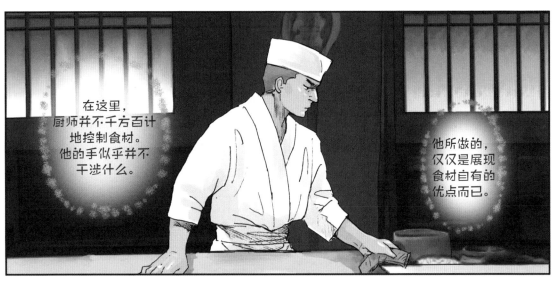

在这里，厨师并不千方百计地控制食材。他的手似乎并不干涉什么。

他所做的，仅仅是展现食材自有的优点而已。

真的令人耳目一新。

这跟注重酱汁和调味的法国菜太不一样了。

寿司！！

得用手拿着吃。

当之无愧的……

唔——

三星级的菜品！

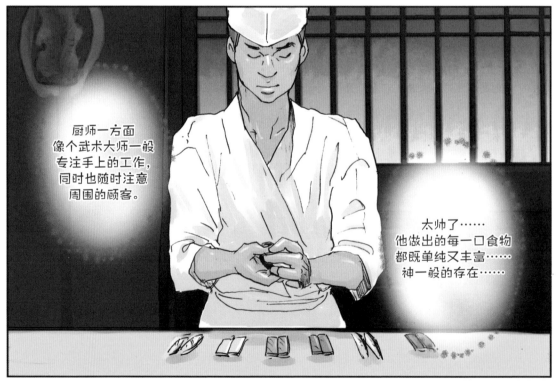

厨师一方面像个武术大师一般专注手上的工作，同时也随时注意周围的顾客。

太帅了……他做出的每一口食物都既单纯又丰富……神一般的存在……

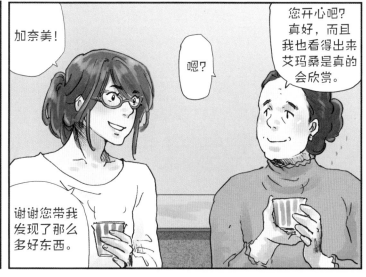

加奈美!

嗯?

您开心吧?真好，而且我也看得出来艾玛桑是真的会欣赏。

谢谢您带我发现了那么多好东西。

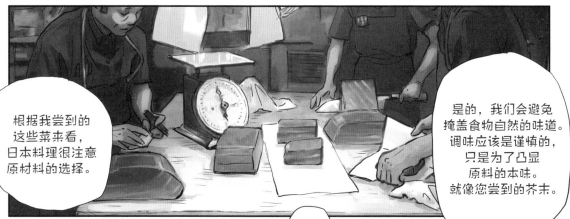

根据我尝到的这些菜来看，日本料理很注意原材料的选择。

是的，我们会避免掩盖食物自然的味道。调味应该是谨慎的，只是为了凸显原料的本味。就像您尝到的芥末。

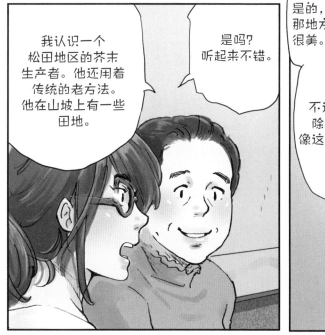

我认识一个松田地区的芥末生产者。他还用着传统的老方法。他在山坡上有一些田地。

是吗？听起来不错。

是的，那地方很美。

不过可惜的是，除了少数几个像这样保持传统的生产者，

芥末的种植也密集化了，质量下降了。

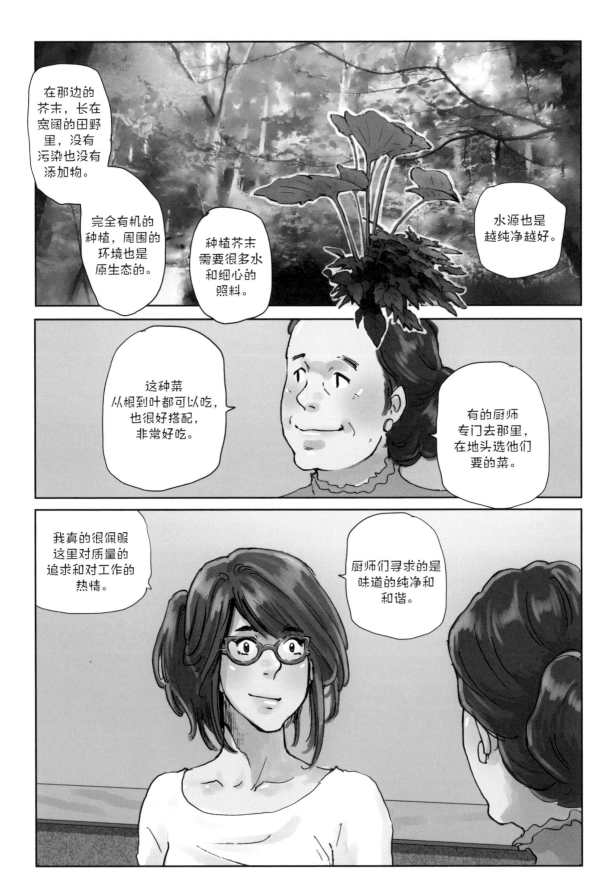

在那边的芥末，长在宽阔的田野里，没有污染也没有添加物。

完全有机的种植，周围的环境也是原生态的。

种植芥末需要很多水和细心的照料。

水源也是越纯净越好。

这种菜从根到叶都可以吃，也很好搭配，非常好吃。

有的厨师专门去那里，在地头选他们要的菜。

我真的很佩服这里对质量的追求和对工作的热情。

厨师们寻求的是味道的纯净和和谐。

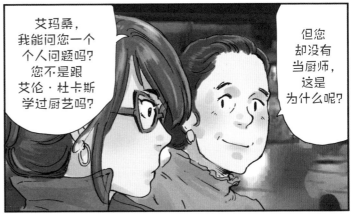

艾玛桑，我能问您一个个人问题吗？您不是跟艾伦·杜卡斯学过厨艺吗？

但您却没有当厨师，这是为什么呢？

我非常喜欢做菜，而且有幸接触了几位著名的厨师。

比如米谢尔·布拉斯，我读书时是他指导了我的论文。

米谢尔·布拉斯？好有名的！

什么？

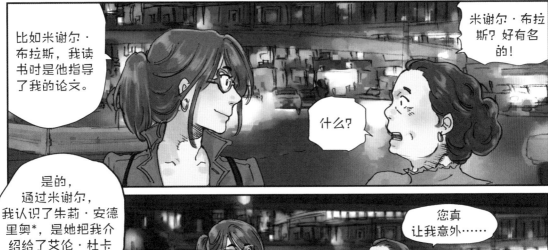

是的，通过米谢尔，我认识了朱莉·安德里奥*，是她把我介绍给了艾伦·杜卡斯。我在艾伦身边工作了四年……

您真让我意外……

帮他整理出版物、管理媒体报道，也帮他找稀有的原材料和新的烹饪方法。

* 法国电视主持人、美食评论者。

135

您的味觉
非常灵敏。
我觉得您肯定
有天赋。

现在了解了您的
履历，我也更明白
您为什么那么好奇。

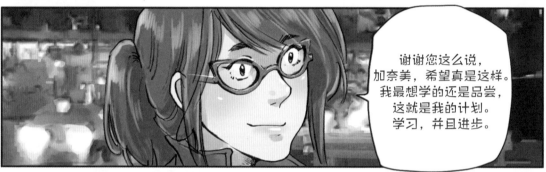

谢谢您这么说，
加奈美，希望真是这样。
我最想学的还是品尝，
这就是我的计划。
学习，并且进步。

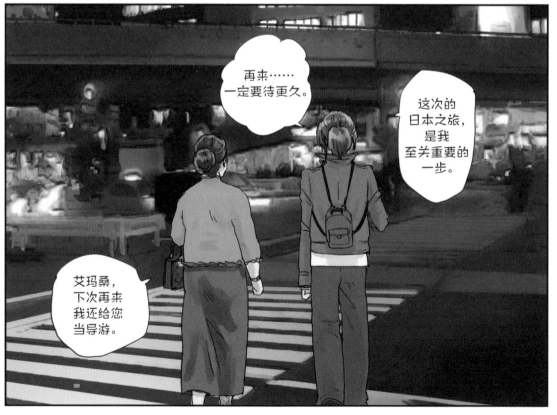

再来……
一定要待更久。

这次的
日本之旅，
是我
至关重要的
一步。

艾玛桑，
下次再来
我还给您
当导游。

第七章

鸡翅和鸡腿

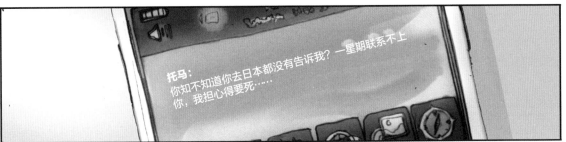

托马:
你知不知道你去日本都没有告诉我?一星期联系不上
你,我担心得要死……

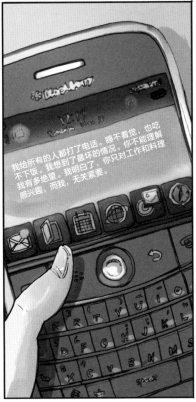

我给所有的人都打了电话。睡不着觉,也吃
不下饭。我想到了最坏的情况。你不能理解
我有多绝望。我明白了,你只对工作和料理
感兴趣,而我,无关紧要。

好吧,我们两个都
理解不了对方,
没法说是天生一对了。

139

我真该待在那边不回来了。

想念在那边的自由感觉。

迈松纳夫小姐？

噢，德迪奥先生。

您的假期，我记得已经结束了。

但是您看起来又很累了。

不过很遗憾，阿莫里生病了，您得立马赶去他负责的片区。

是哪一个？

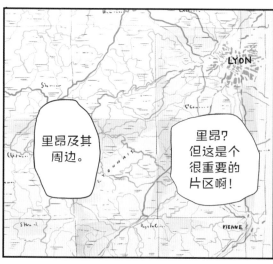

里昂及其周边。

里昂？但这是个很重要的片区啊！

不过现在我们也没有别的选择，只能派您去。

确实，我们不常把这类地区的巡视交给新手。

呃……我觉得我已经准备好了。请相信我能做下来。

这是个**黄金机遇**啊。

欢迎回到我们中间，艾玛！

我们都想你了。怎么样，你的日本之旅？说来听听……

马克！

回到现实不会太过困难吧！

我确实还没回过神来。

不过好像你要去里昂片区啦。

这是个好消息，要高兴才对。

是吧……我才发现阿莫里已经去过所有的星级餐厅了，剩下的都是小馆子。

啊……我明白，你有些失望吧？

不过也不是说不会有惊喜哦！

谁知道，说不定你会发现新的好餐厅呢？给他们露一手。

把自己调整到探索状态，就连那些里昂小馆子也要好好享受。至少这一点你是赚到了。

你说得对。

我尽量做好吧。

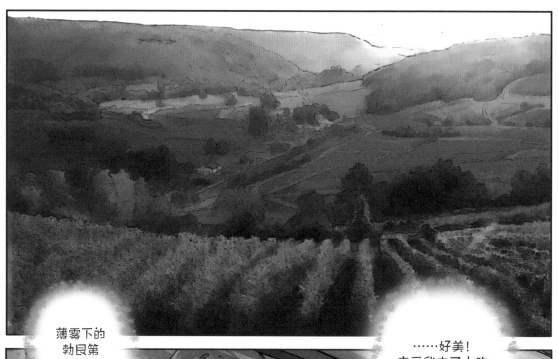

薄雾下的
勃艮第
葡萄园……

……好美！
幸亏我走了小路，
不然就错过
这些景致了。

不久之后

哎呦呦
……

里昂，历史街区

我跟著名的
拉美洛瓦兹餐厅
就这样擦肩而过了。
希望他们早点儿把我
当作大人，好让我
去尝尝大人们
吃的菜。

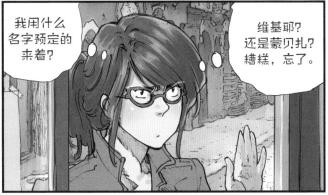

我用什么名字预定的来着?

维基耶?还是蒙贝扎?糟糕,忘了。

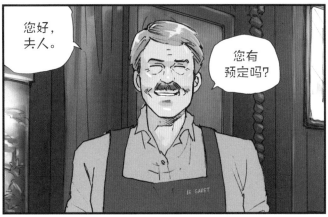

您好,夫人。

您有预定吗?

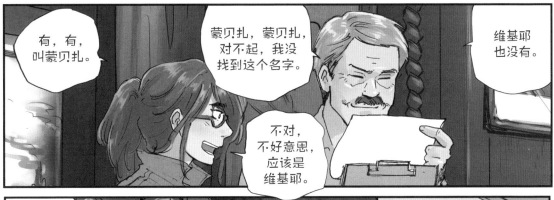

有,有,叫蒙贝扎。

蒙贝扎,蒙贝扎,对不起,我没找到这个名字。

不对,不好意思,应该是维基耶。

维基耶也没有。

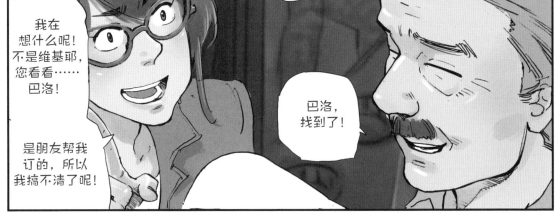

我在想什么呢!不是维基耶,您看看……巴洛!

是朋友帮我订的,所以我搞不清了呢!

巴洛,找到了!

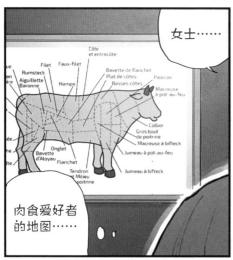

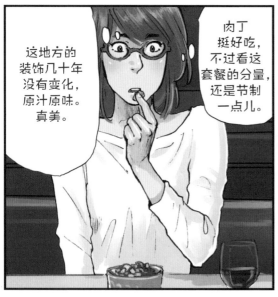
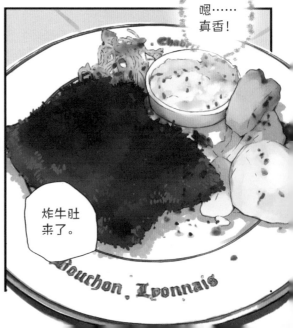

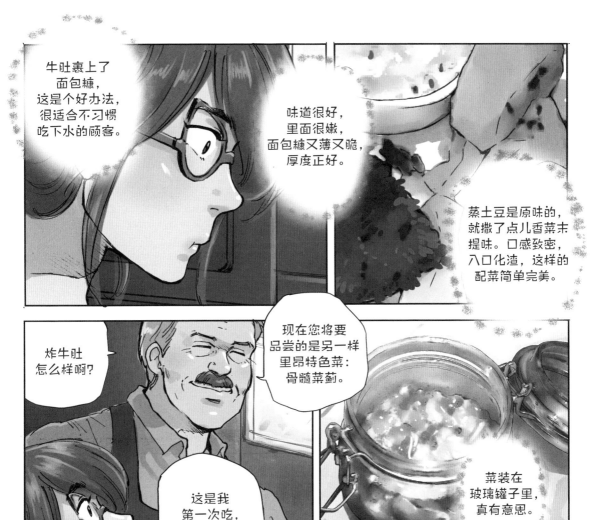

牛肚裹上了面包糠，这是个好办法，很适合不习惯吃下水的顾客。

味道很好，里面很嫩，面包糠又薄又脆，厚度正好。

蒸土豆是原味的，就撒了点儿香菜末提味。口感致密，入口化渣，这样的配菜简单完美。

炸牛肚怎么样啊？

现在您将要品尝的是另一样里昂特色菜：骨髓菜蓟。

这是我第一次吃，我很喜欢。

菜装在玻璃罐子里，真有意思。

很细腻润滑的口感，表面颜色也很诱人。

不过……

对我来说，味道放得有点儿太重了。

而且我开始招架不住了。

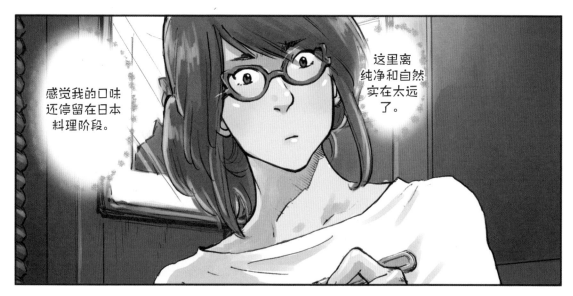

感觉我的口味还停留在日本料理阶段。

这里离纯净和自然实在太远了。

好了，接着看房间，床上用品……

噗……

呃……有些难受，肚子疼。

吃了太多油腻的东西。我已经不习惯了。

我得休息休息，可是没有时间。哎，晚餐时间快到了。

糟糕，差点儿忘了把电脑藏起来。

人不在的时候不能让它开着。

今天有点儿晕头转向的。

我得小心点儿。

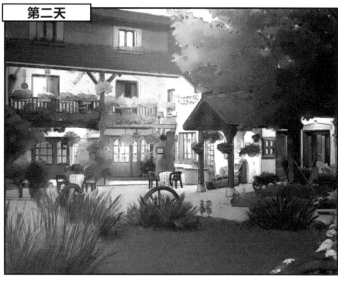

根据导航，应该就是这里。

池塘旅社，还真不好找。

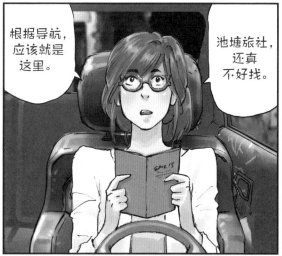

快速检查一遍，都收起来了，外面什么都没有。

好了。

我用什么名字定的来着？

啊，对了，西纽尔。

注意力要集中啊……可是我好累。

西南部地区作家的名字都快用了个遍。

得换个系列了。

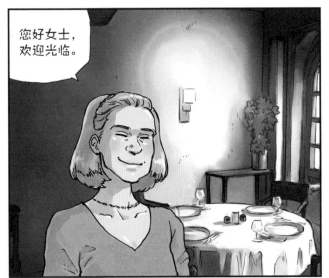

您好女士，欢迎光临。

乡村风格的装饰，品味不错，接待也很热情。

我想吃点儿新鲜清淡的东西。

女士，

我们的厨师向您推荐……

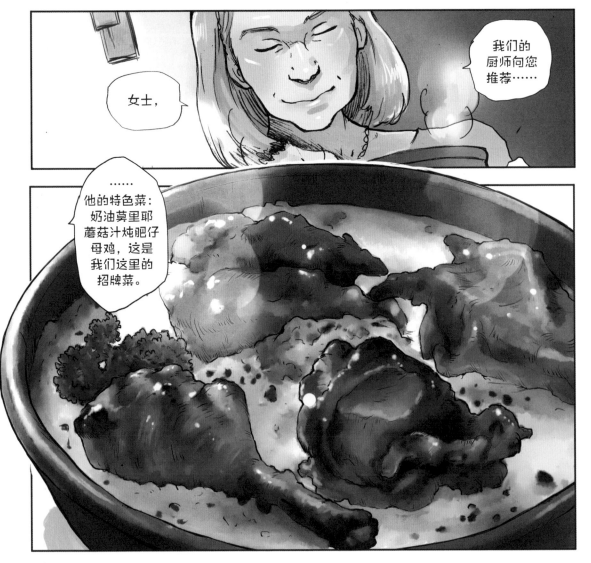

……他的特色菜：奶油莫里耶蘑菇汁炖肥仔母鸡，这是我们这里的招牌菜。

默里耶蘑菇和布莱斯的小·母鸡，都是我喜欢的。一个好的评审员就算不饿，也得什么都尝尝。

奶油……又见奶油……

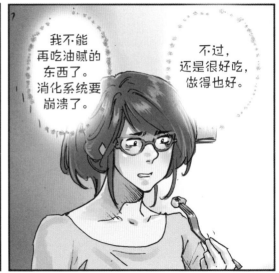

我不能再吃油腻的东西了。消化系统要崩溃了。

不过，还是很好吃，做得也好。

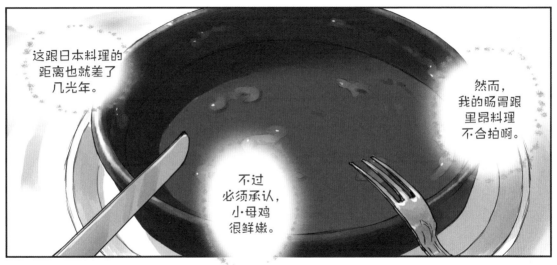

这跟日本料理的距离也就差了几光年。

然而，我的肠胃跟里昂料理不合拍啊。

不过必须承认，小·母鸡很鲜嫩。

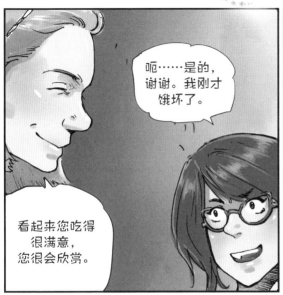

呃……是的，谢谢。我刚才饿坏了。

看起来您吃得很满意，您很会欣赏。

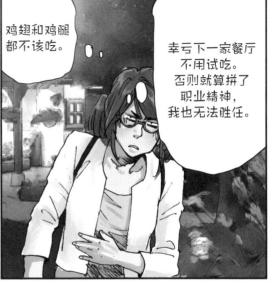

鸡翅和鸡腿都不该吃。

幸亏下一家餐厅不用试吃。否则就算拼了职业精神，我也无法胜任。

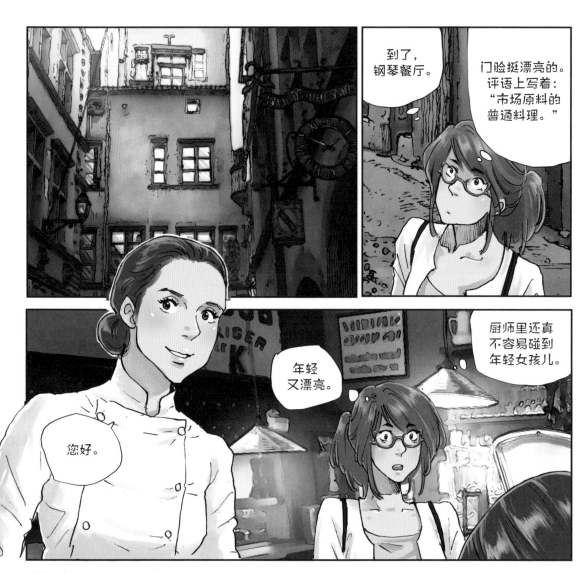

到了，钢琴餐厅。

门脸挺漂亮的。评语上写着："市场原料的普通料理。"

厨师里还真不容易碰到年轻女孩儿。

年轻又漂亮。

您好。

衣服上没有绣上名字，跟大多数人相反。

低调谨慎，这倒是很令人赞赏。

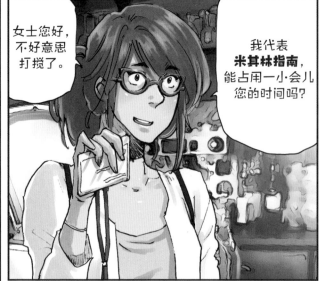

女士您好，不好意思打搅了。

我代表**米其林指南**，能占用一小·会儿您的时间吗？

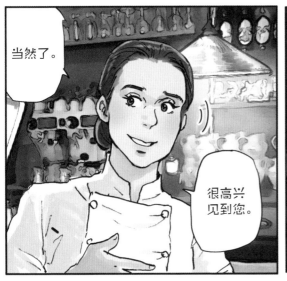

当然了。

很高兴见到您。

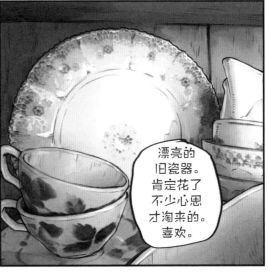

漂亮的旧瓷器。肯定花了不少心思才淘来的。喜欢。

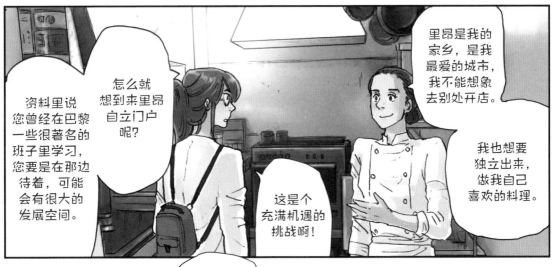

里昂是我的家乡，是我最爱的城市，我不能想象去别处开店。

资料里说您曾经在巴黎一些很著名的班子里学习，您要是在那边待着，可能会有很大的发展空间。

怎么就想到来里昂自立门户呢？

我也想要独立出来，做我自己喜欢的料理。

这是个充满机遇的挑战啊！

每天早晨我都会去红十字区的市场，

也只在我熟识的菜农那里采购。这是一项工作，但更多的是愉悦。

我对食材的挑选非常严格。我根据它们的来源和季节性烹饪。

我明白。

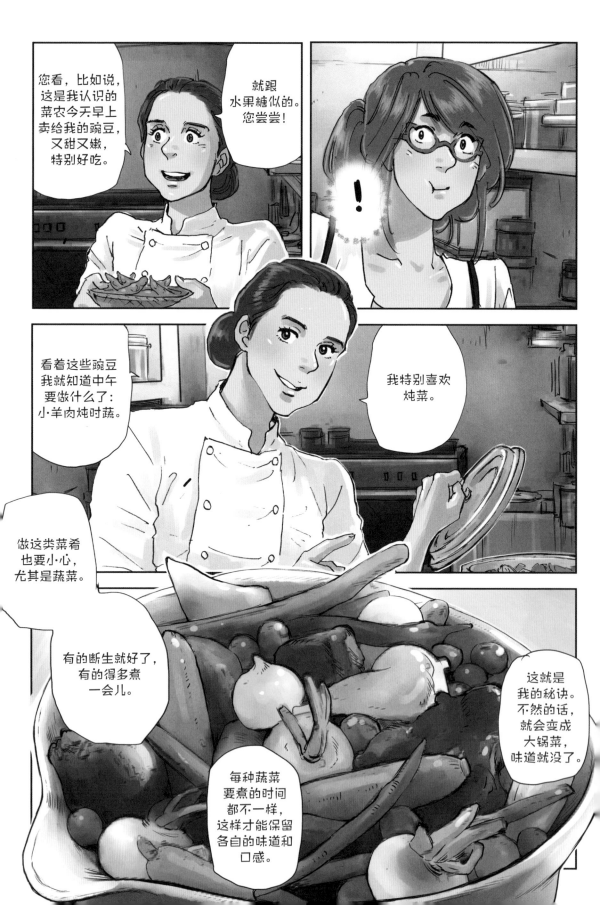

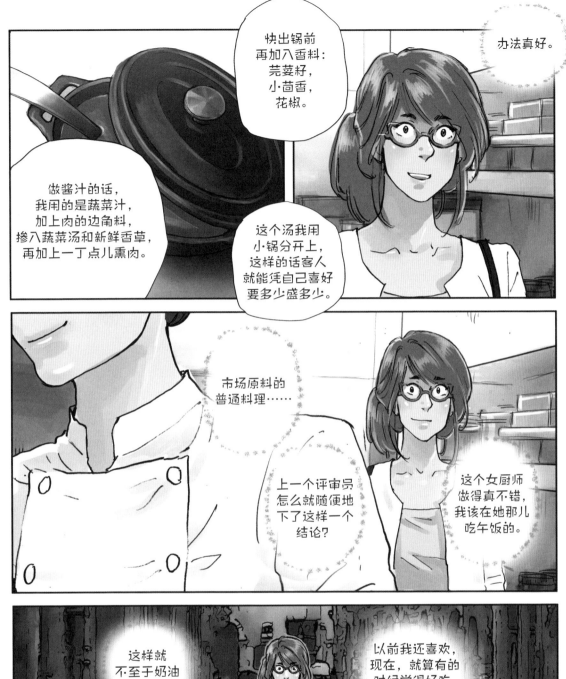

快出锅前再加入香料：
莞荽籽，
小茴香，
花椒。

办法真好。

做酱汁的话，
我用的是蔬菜汁，
加上肉的边角料，
掺入蔬菜汤和新鲜香草，
再加上一丁点儿熏肉。

这个汤我用
小锅分开上，
这样的话客人
就能凭自己喜好
要多少盛多少。

市场原料的
普通料理……

上一个评审员
怎么就随便地
下了这样一个
结论？

这个女厨师
做得真不错，
我该在她那儿
吃午饭的。

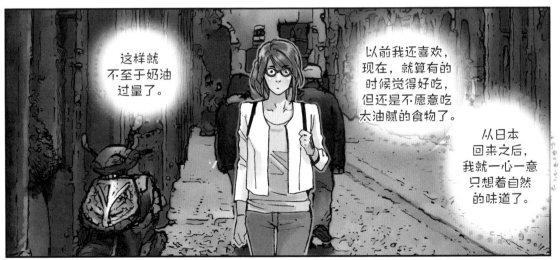

这样就
不至于奶油
过量了。

以前我还喜欢，
现在，就算有的
时候觉得好吃，
但还是不愿意吃
太油腻的食物了。

从日本
回来之后，
我就一心一意
只想着自然
的味道了。

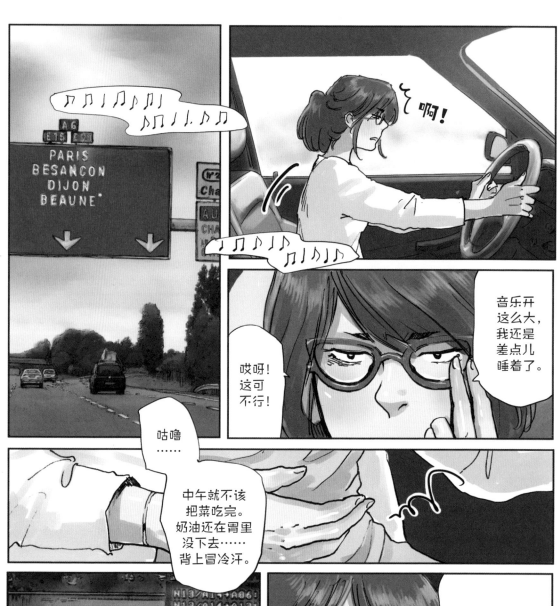

* 地名依次为巴黎、贝桑松、第戎、伯恩。

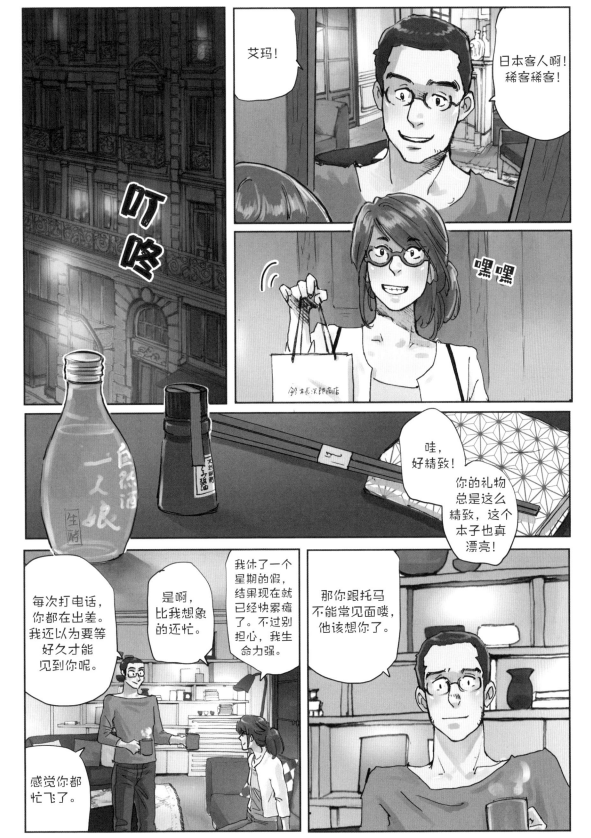

155

嗯……

那倒是。

怎么了？

说实话……

有一段时间了，我们两个的关系没有以前顺利了。

你看起来有点儿忧伤哦。

是吗？

不光是因为我的工作……

还有别的事情也不对劲。

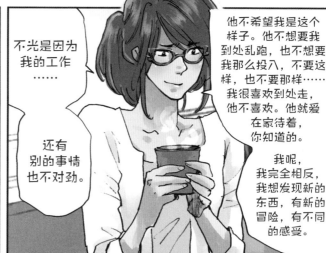

他不希望我是这个样子。他不想要我到处乱跑，也不想要我那么投入，不要这样，也不要那样……我很喜欢到处走，他不喜欢。他就爱在家待着，你知道的。

我呢，我完全相反，我想发现新的东西，有新的冒险，有不同的感受。

真想不到……我还以为你们两个没问题呢。大吃一惊。

当然，他也有优点。他这个人很好，也很正直，但我觉得，

我们互相都对对方有些失望。

除了他家附近，还有拉博勒他爸妈那儿，他哪儿也不去。而且，我觉得他并不喜欢吃东西……而我，这可是我生命中的最爱……

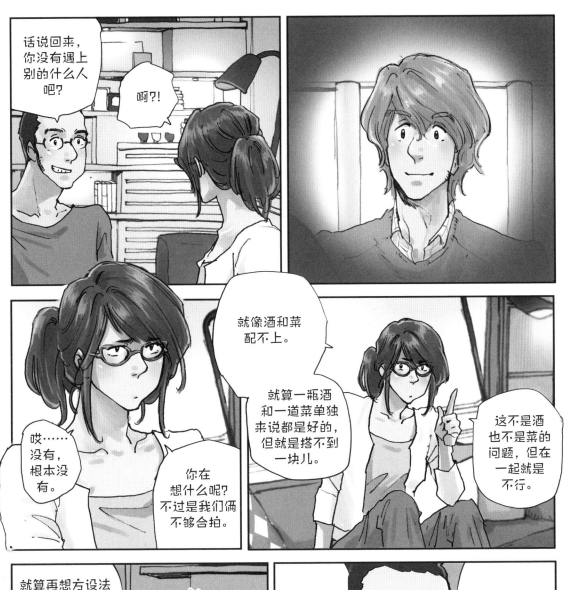

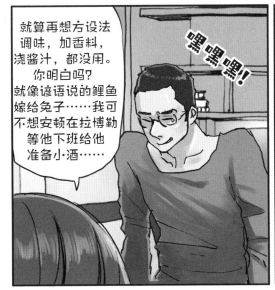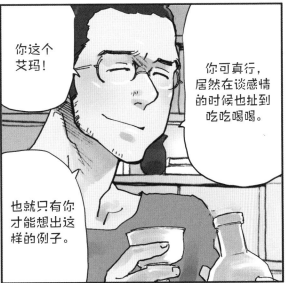

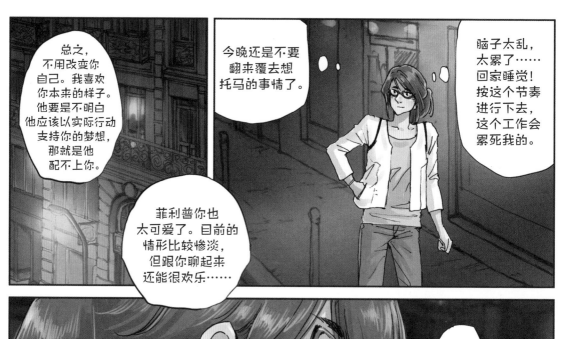

总之，不用改变你自己。我喜欢你本来的样子。他要是不明白他应该以实际行动支持你的梦想，那就是他配不上你。

今晚还是不要翻来覆去想托马的事情了。

脑子太乱，太累了……回家睡觉！按这个节奏进行下去，这个工作会累死我的。

菲利普你也太可爱了。目前的情形比较惨淡，但跟你聊起来还能很欢乐……

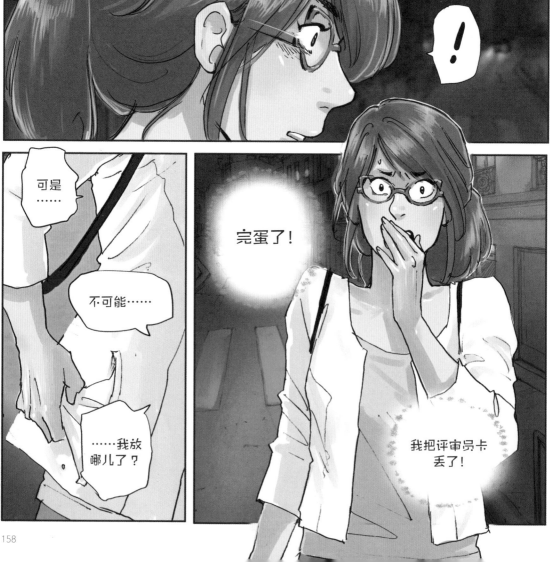

可是……

不可能……

……我放哪儿了？

完蛋了！

我把评审员卡丢了！

第八章

在安托万家

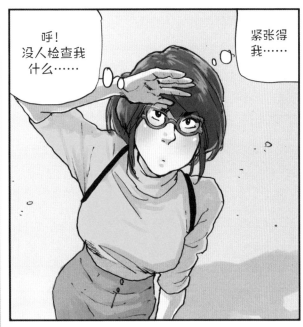

呼！
没人检查我
什么……

紧张得
我……

卡套还在，
里面是空的。

肯定是
滑出去了……
不过怎么可能
会有这种事?!

这种麻烦事情
只能发生在
我身上。
什么运气啊！
倒霉，倒霉！

好啊，
艾玛！

去科利乌尔
没卡可怎么办?
……要我
急中生智?

马、马克?! 你、你好!

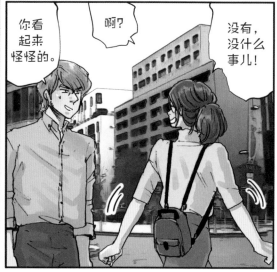

你看起来怪怪的。

啊?

没有，没什么事儿!

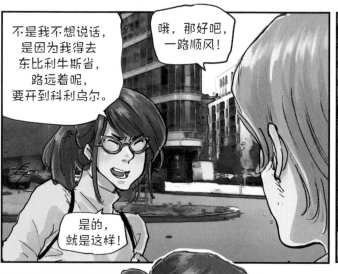

不是我不想说话，是因为我得去东比利牛斯省，路远着呢，要开到科利乌尔。

哦，那好吧，一路顺风!

是的，就是这样!

……

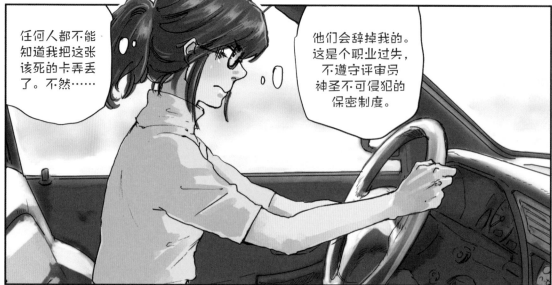

任何人都不能知道我把这张该死的卡弄丢了。不然……

他们会辞掉我的。这是个职业过失，不遵守评审员神圣不可侵犯的保密制度。

（图卢兹 波尔多） （里昂）

科利乌尔

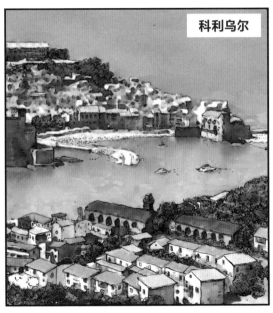

这家餐厅很大，外面的景致很美……

可是我一点儿心情也没有。

小·姐……

163

摆盘很有风格。

您的本地风多利鱼。

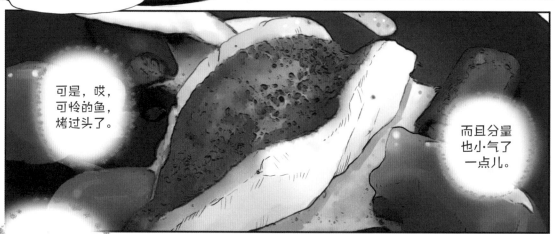

可是，哎，可怜的鱼，烤过头了。

而且分量也小·气了一点儿。

太残酷了。在海边却不会做鱼。

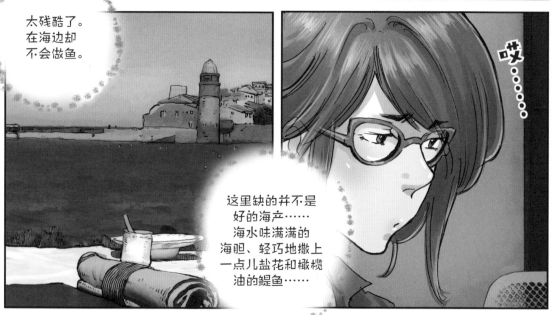

哎。。。。。。。

这里缺的并不是好的海产……海水味满满的海胆、轻巧地撒上一点儿盐花和橄榄油的鳀鱼……

整个红色海岸上居然找不出一家好吃的店！

烤得太熟了，煮得太烂了，这些鱼都被搞得**面目全非**！

上哪儿去找既了解本地物产又有想法的厨师呢？

我想找到一家真正的好餐厅。因为指南里已经列出来的几家实在不怎么样……

我得找个本地人帮我。

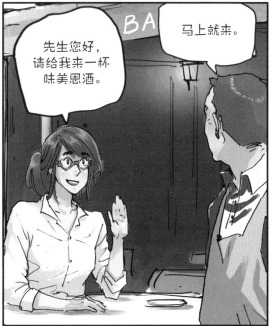

先生您好，请给我来一杯味美思酒。

马上就来。

请问您能不能给我推荐一家餐厅？我不是本地人。

推荐一家您认识的，没有游客的。

至少有十来家呢……再说了，只要天气一变好，游客就满地都是。

餐厅？港口那里那么多……

哦……好吧，我自己找找看。

问他是问不出来的。

L'INDEPENDANT

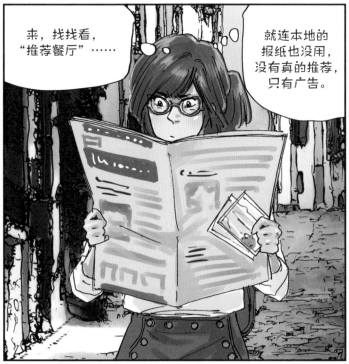

来，找找看，"推荐餐厅"……

就连本地的报纸也没用，没有真的推荐，只有广告。

（独立报）

（邮局）

把这几张明信片寄了就回宾馆。估计找不出来什么。

LA POSTE

您好！

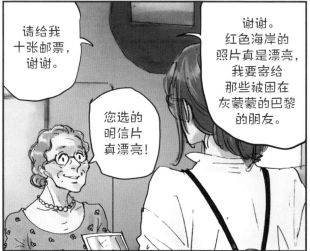

请给我十张邮票，谢谢。

您选的明信片真漂亮！

谢谢。红色海岸的照片真是漂亮，我要寄给那些被困在灰蒙蒙的巴黎的朋友。

这个小老太太看起来人不错。

我来问问她。

呃……您能帮帮我吗？我想找一家好餐厅。

好餐厅？

正巧，我问问娜塔莉。

娜塔莉？

诶，娜塔莉，你的那些餐厅，给这姑娘推荐一个，她想找个吃饭的地方。

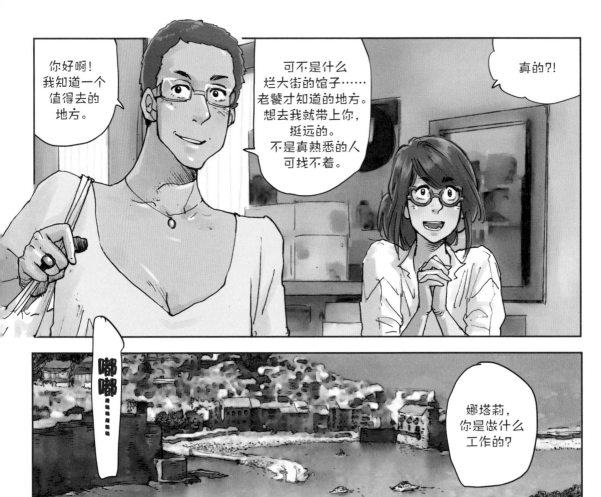

你好啊！我知道一个值得去的地方。

可不是什么烂大街的馆子……老饕才知道的地方。想去我就带上你，挺远的。不是真熟悉的人可找不着。

真的?!

嘟嘟……

娜塔莉，你是做什么工作的?

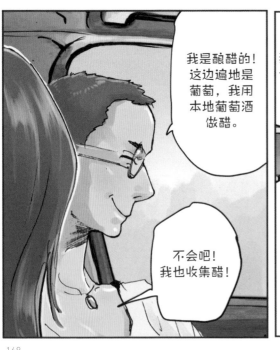

我是酿醋的！这边遍地是葡萄，我用本地葡萄酒做醋。

我的配方是十六世纪的。

不会吧！我也收集醋！

遇上一个收集醋的巴黎女生不容易啊！

是在旧货市场上的一本旧书里找着的。

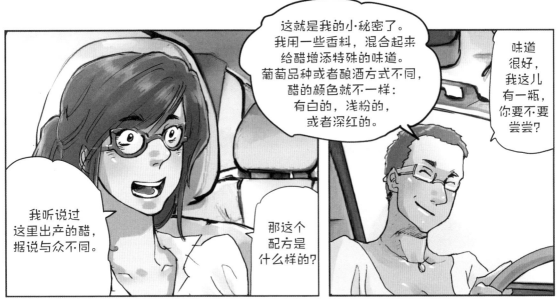

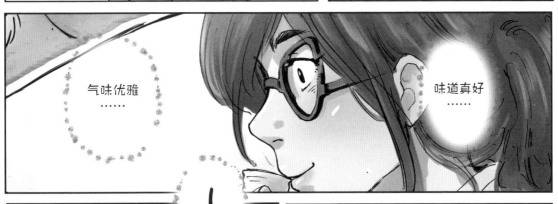

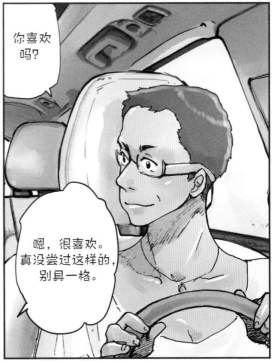

你这么说我可真开心，你的味觉很厉害嘛！

娜塔莉很有天分。

她推荐的餐厅不会让我失望。

快到了。就在镇子出口。

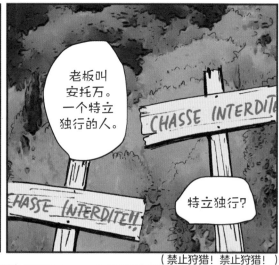

老板叫安托万。一个特立独行的人。

CHASSE INTERDIT

CHASSE INTERDITE!!

特立独行？

（禁止狩猎！禁止狩猎！）

这些个保护动物的牌子都是他钉的。

他不喜欢有人在他的地盘周围打猎。

我明白。

这个人看起来真的很特别。

她这是要把我带到哪里……

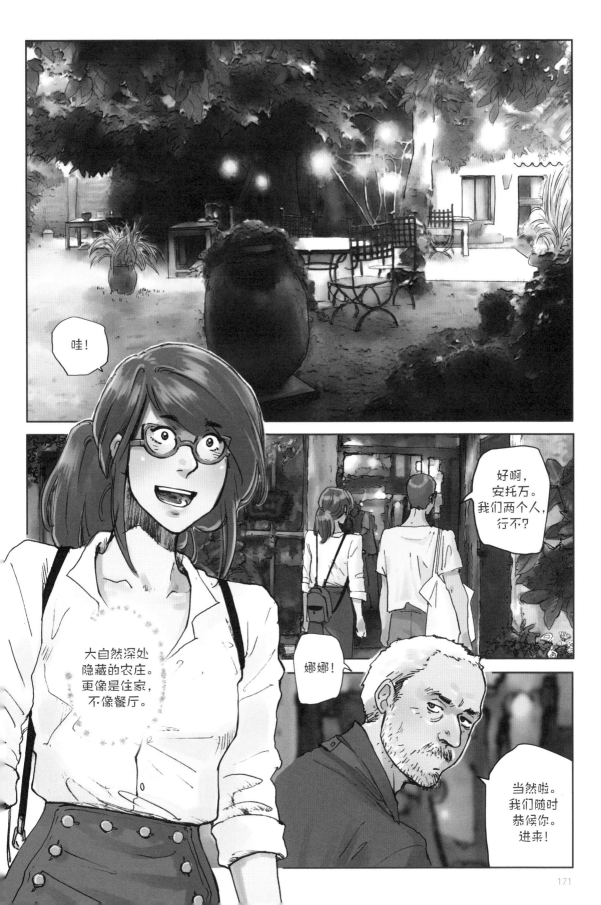

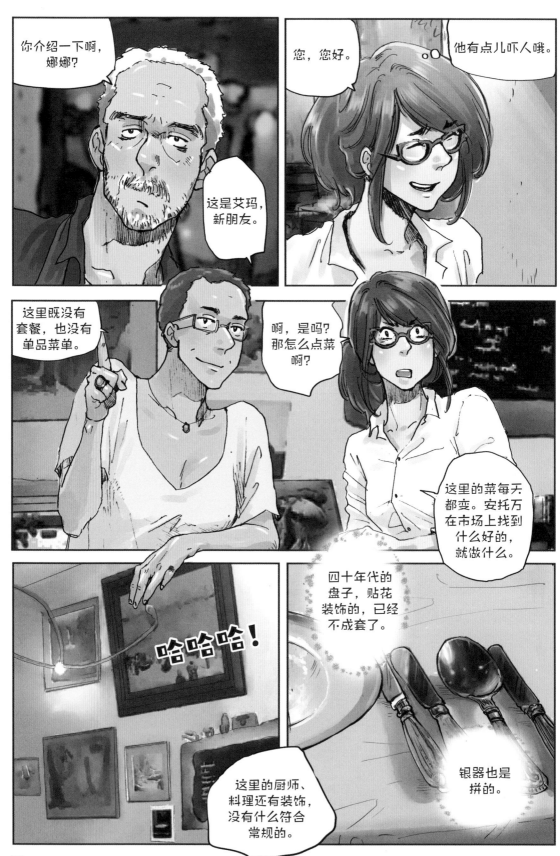

不管是酒杯还是油画，要是看上了什么东西，都可以买，就像在旧货店里一样。

是吗？

真是个好主意！

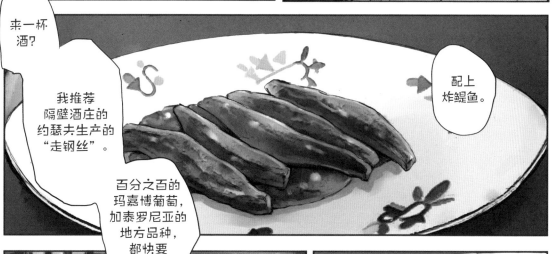

来一杯酒？

我推荐隔壁酒庄的约瑟夫生产的"走钢丝"。

百分之百的玛嘉博葡萄，加泰罗尼亚的地方品种，都快要消失了。

配上炸鳀鱼。

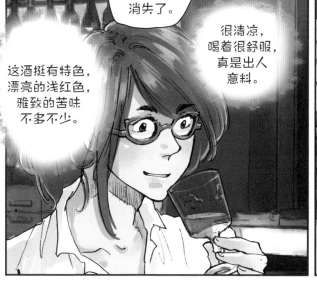

这酒挺有特色，漂亮的浅红色，雅致的苦味不多不少。

很清凉，喝着很舒服，真是出人意料。

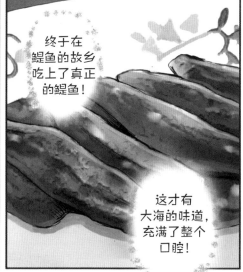

终于在鳀鱼的故乡吃上了真正的鳀鱼！

这才有大海的味道，充满了整个口腔！

哦!

好吃吧……
现在……

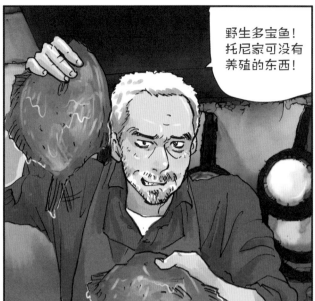

野生多宝鱼!
托尼家可没有
养殖的东西!

哇!

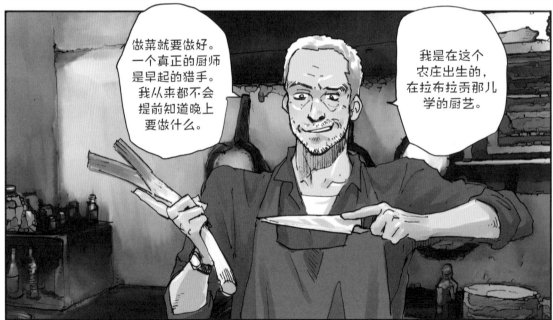

做菜就要做好。
一个真正的厨师
是早起的猎手。
我从来都不会
提前知道晚上
要做什么。

我是在这个
农庄出生的,
在拉布拉贡那儿
学的厨艺。

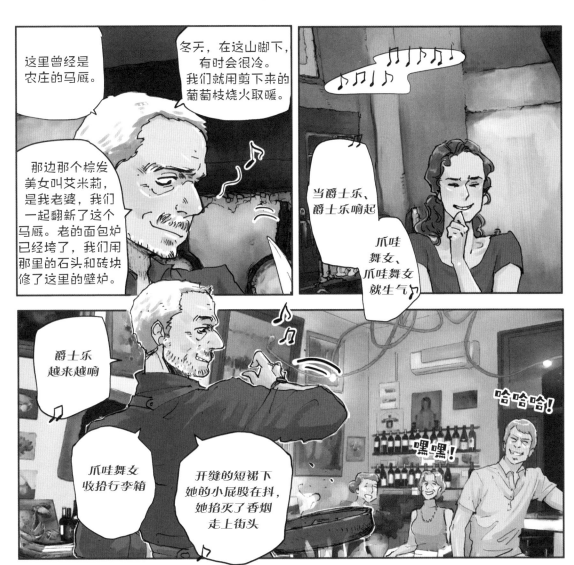

这里曾经是农庄的马厩。

冬天，在这山脚下，有时会很冷。我们就用剪下来的葡萄枝烧火取暖。

那边那个棕发美女叫艾米莉，是我老婆，我们一起翻新了这个马厩。老的面包炉已经垮了，我们用那里的石头和砖块修了这里的壁炉。

当爵士乐、爵士乐响起

爪哇舞女、爪哇舞女就生气♪

爵士乐越来越响

爪哇舞女收拾行李箱

开缝的短裙下她的小屁股在抖，她掐灭了香烟走上街头

哈哈哈！

嘿嘿！

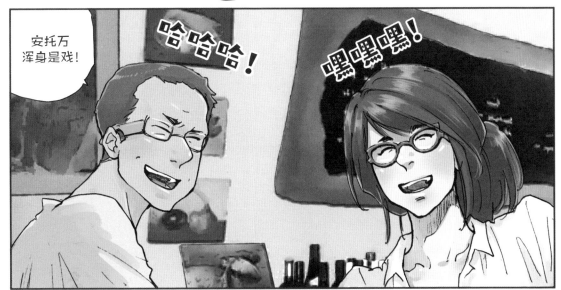

安托万浑身是戏！

哈哈哈！

嘿嘿嘿！

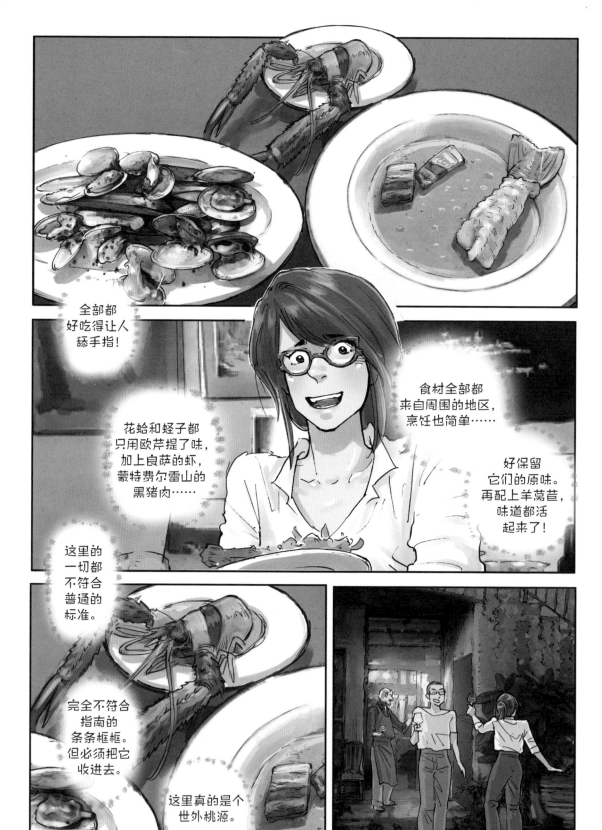

全部都
好吃得让人
舔手指！

食材全部都
来自周围的地区，
烹饪也简单……

花蛤和蛏子都
只用欧芹提了味，
加上良萨的虾，
蒙特费尔雷山的
黑猪肉……

好保留
它们的原味。
再配上羊莴苣，
味道都活
起来了！

这里的
一切都
不符合
普通的
标准。

完全不符合
指南的
条条框框。
但必须把它
收进去。

这里真的是个
世外桃源。

我醉了……

不过好开心!

她一开始看起来挺严肃,等到放开了,也是挺有意思的嘛!

看到别人开心就好。这对我们来说多么幸福!

嘿嘿!

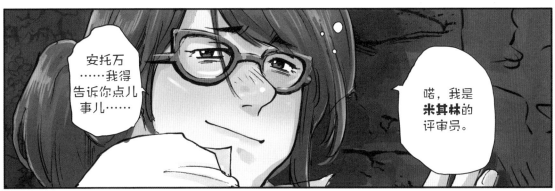

安托万……我得告诉你点儿事儿……

喏,我是**米其林**的评审员。

不是吧,艾玛?

我一直等着轮胎厂派人来,结果来了个小·仙女!

哈哈哈!

怎么证明?

给我看看你的卡,我一直想要开开眼呢!

嘿嘿!

说到我的
卡……

嘿嘿嘿！

我还真没带
在身上……

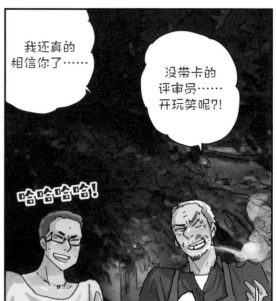

我还真的
相信你了……

没带卡的
评审员……
开玩笑呢?!

哈哈哈哈！

哔哩哔哩……

哔哩哔哩……

呃……
没有……
我真的没
开玩笑。
我保证！

马克：
早上你看起来不是很在状态。
要是有问题，我可以帮你。
晚安。马克

哔哩哔哩……

娜娜，
艾玛，
再来一杯?

欢乐的
一杯！

好开心啊！

第九章

重要的一天

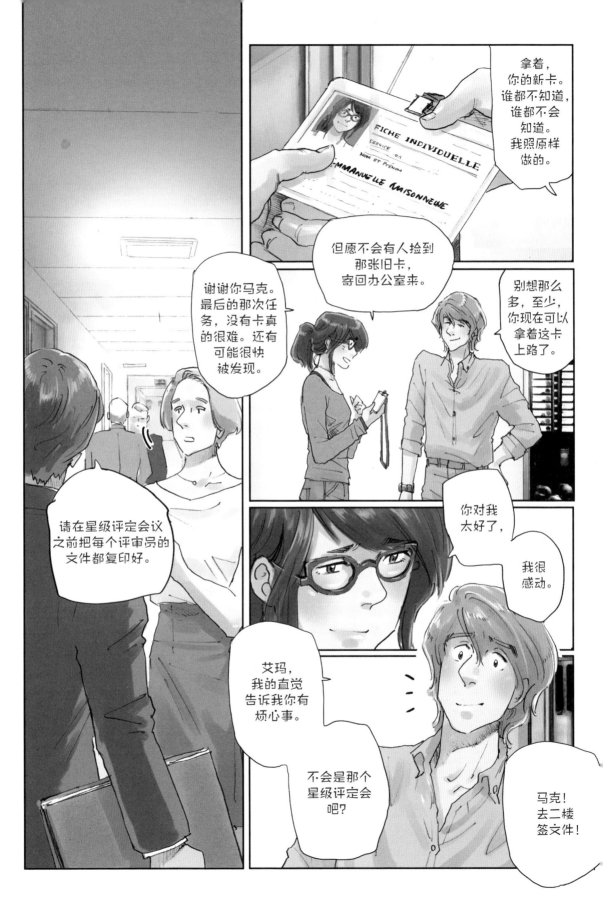

我得走了，回见！

今天我就在巴黎，晚点儿会回这里来。

你又出差去?

我们回头再聊吧。

...

FICHE INDIVIDUELLE

SERVICE

NOM ET PRÉNOM

NO.

EMMANUELLE MAISONNEUVE

......

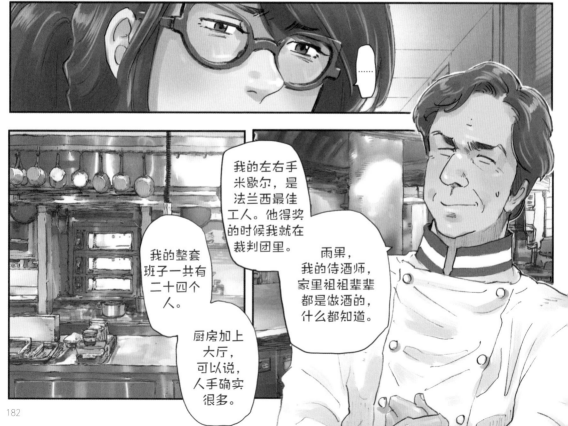

我的左右手米歇尔，是法兰西最佳工人。他得奖的时候我就在裁判团里。

雨果，我的侍酒师，家里祖祖辈辈都是做酒的，什么都知道。

我的整套班子一共有二十四个人。

厨房加上大厅，可以说，人手确实很多。

然后有管家、领班，六个服务员……

一个专门做酱汁的，一个专管烤肉的……

就是说，在您的班子里，每种任务都有专人负责。

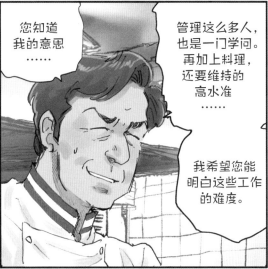

您知道我的意思……

管理这么多人，也是一门学问。再加上料理，还要维持的高水准……

我希望您能明白这些工作的难度。

我当然明白！

因为星级……

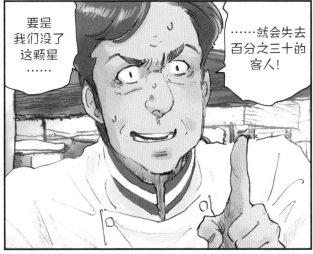

要是我们没了这颗星……

……就会失去百分之三十的客人！

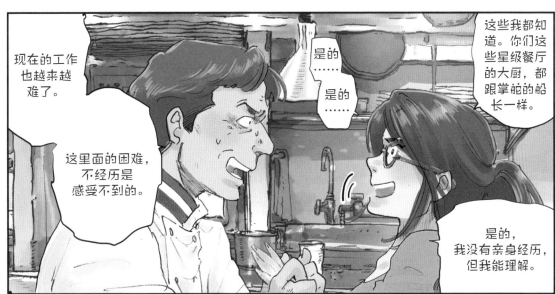

现在的工作也越来越难了。

这里面的困难，不经历是感受不到的。

是的……

是的

这些我都知道。你们这些星级餐厅的大厨，都跟掌舵的船长一样。

是的，我没有亲身经历，但我能理解。

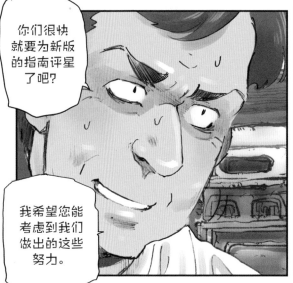

你们很快就要为新版的指南评星了吧?

我希望您能考虑到我们做出的这些努力。

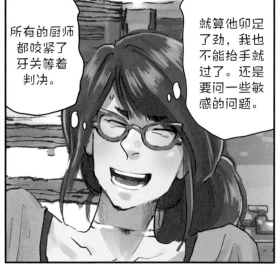

所有的厨师都咬紧了牙关等着判决。

就算他卯足了劲,我也不能抬手就过了。还是要问一些敏感的问题。

呃……你们有没有计划做一些更现代化的装修呢?

什么?

您觉得我们做得不够?

大厅在五年前找一个室内装饰师重新做过。装修,加上所有的家具,账单可一点儿也不轻巧,我们还在还债呢。

呃……不过……您……

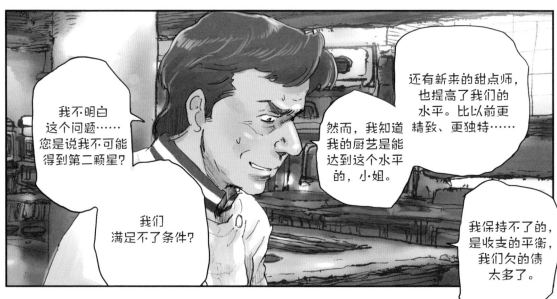

我不明白这个问题……您是说我不可能得到第二颗星?

我们满足不了条件?

然而,我知道我的厨艺是能达到这个水平的,小姐。

还有新来的甜点师,也提高了我们的水平。比以前更精致、更独特……

我保持不了的,是收支的平衡,我们欠的债太多了。

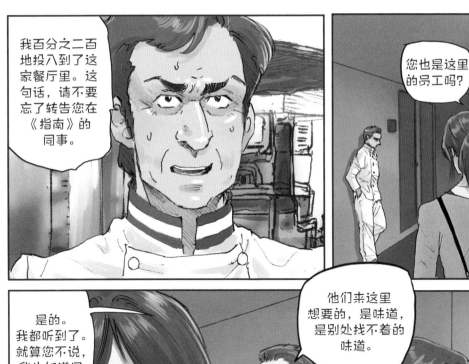

我百分之二百地投入到了这家餐厅里。这句话，请不要忘了转告您在《指南》的同事。

您也是这里的员工吗？

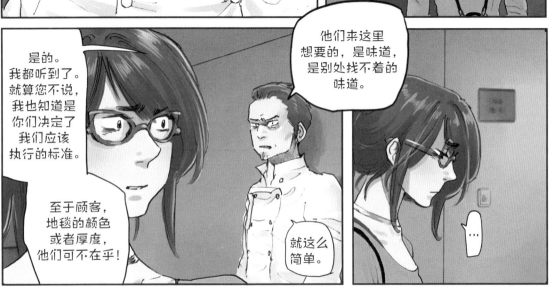

是的。我都听到了。就算您不说，我也知道是你们决定了我们应该执行的标准。

至于顾客，地毯的颜色或者厚度，他们可不在乎！

就这么简单。

他们来这里想要的，是味道，是别处找不着的味道。

...

艾玛，今天的评审结束了？

马克……

你怎么了?

你看起来比早上还蔫了!

嗯……我……

我越来越觉得我干不了这一行……

我感觉丢卡这件事,就是个预兆。

我在想是不是离开**米其林**,干点儿别的。

可是……你这是怎么啦?

下这个结论,是不是早了点儿?

你才来了一年……

在日本、在科利乌尔,我明白了,

我喜欢的,是厨师用心做的菜,而不是专门为了拿星级的料理。

艾玛,你……

……我直接说吧，评星这件事，好像把你弄晕头了……

这也很正常。你会参加评星结果的揭晓，那是很激动人心的。

我记得，我当年跟你一样。不过你可能应该试着表达你的想法，不是吗？

……

我明白你说的，我明白，马克……品尝好吃的食物，寻找好餐厅……

既是一项令人激动的任务，又是一项特权。

可是……

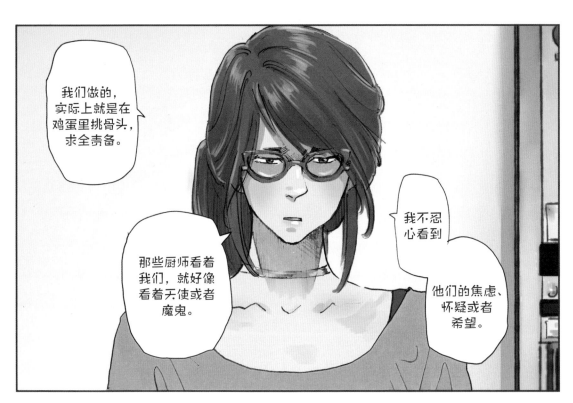

我们做的，实际上就是在鸡蛋里挑骨头，求全责备。

那些厨师看着我们，就好像看着天使或者魔鬼。

我不忍心看到

他们的焦虑、怀疑或者希望。

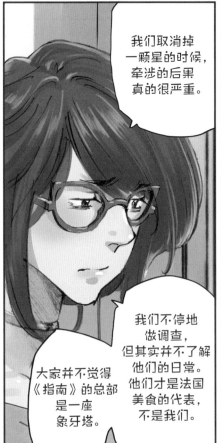

我们取消掉一颗星的时候，牵涉的后果真的很严重。

我们不停地做调查，但其实并不了解他们的日常。他们才是法国美食的代表，不是我们。

大家并不觉得《指南》的总部是一座象牙塔。

是的，你说得对。

可你太心软了，艾玛。只要……

再过一段时间，你就会习惯的。

你很有天赋，你得学着对自己更有信心，也要学会退一步想问题。

不过，开会之前，先去休息一下吧。

好吗？

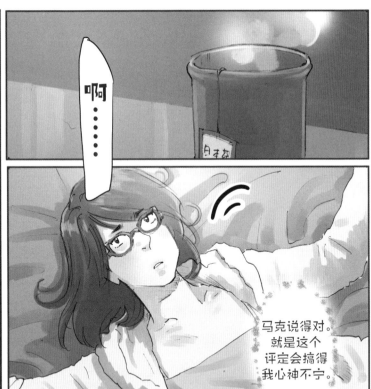

啊……

马克说得对。就是这个评定会搞得我心神不宁。

……

小·姐们、
先生们……

时间到了，
会议开始。

今天，
我们将听取
每个人的
提议……

……以决定
星级的评定
或撤销。

怎样才能说服这些老前辈呢？

我的介绍必须清楚明白又有针对性，不然就会搞砸。

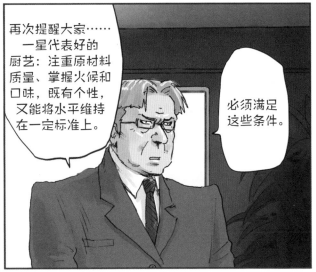

再次提醒大家……一星代表好的厨艺：注重原材料质量、掌握火候和口味，既有个性，又能将水平维持在一定标准上。

必须满足这些条件。

一颗星和两颗星之间的差别，是厨艺水平的差别。

不仅仅是厨师……

还要看它的班子是否拥有最好的能力。

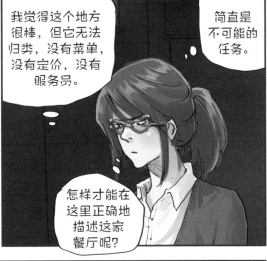

我觉得这个地方很棒，但它无法归类，没有菜单，没有定价，没有服务员。

简直是不可能的任务。

怎样才能在这里正确地描述这家餐厅呢？

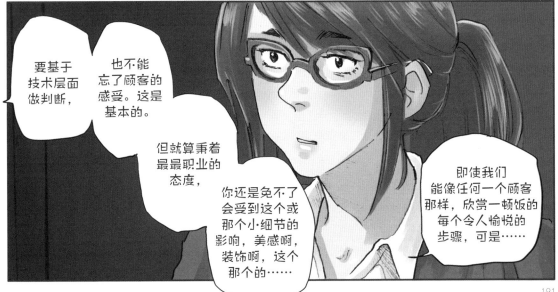

要基于技术层面做判断，

也不能忘了顾客的感受。这是基本的。

但就算秉着最最职业的态度，

你还是免不了会受到这个或那个小·细节的影响，美感啊，装饰啊，这个那个的……

即使我们能像任何一个顾客那样，欣赏一顿饭的每个令人愉悦的步骤，可是……

191

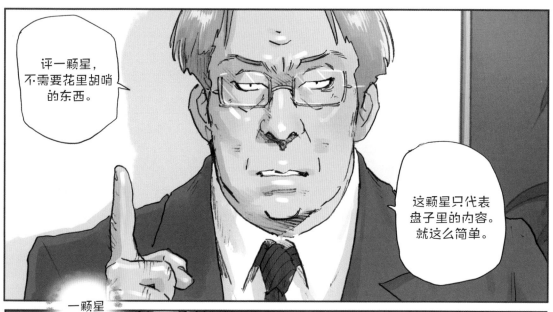

评一颗星，不需要花里胡哨的东西。

这颗星只代表盘子里的内容。就这么简单。

一颗星……

只代表盘子里的内容。

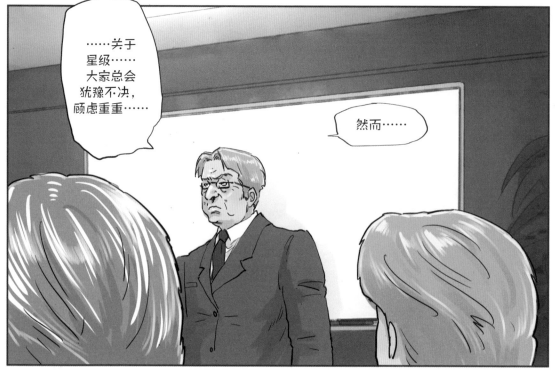

……关于星级……大家总会犹豫不决，顾虑重重……

然而……

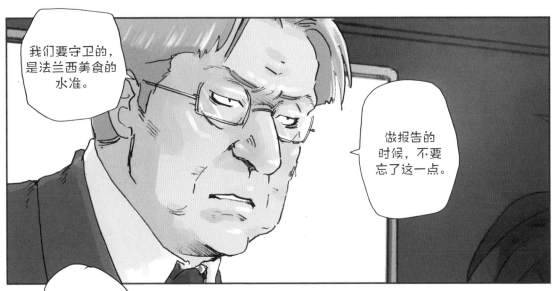

我们要守卫的，是法兰西美食的水准。

做报告的时候，不要忘了这一点。

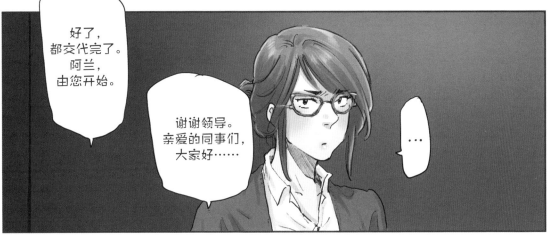

好了，都交代完了。阿兰，由您开始。

谢谢领导。亲爱的同事们，大家好……

…

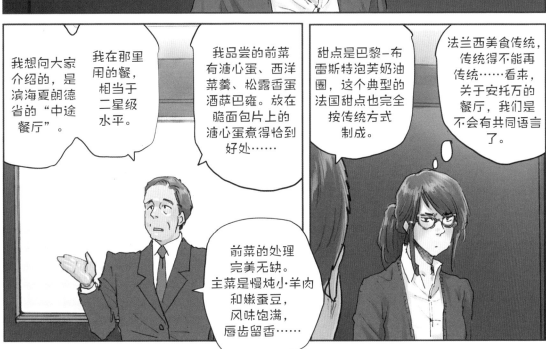

我想向大家介绍的，是滨海夏朗德省的"中途餐厅"。

我在那里用的餐，相当于二星级水平。

我品尝的前菜有溏心蛋、西洋菜羹、松露香蛋酒萨巴雍。放在脆面包片上的溏心蛋煮得恰到好处……

甜点是巴黎－布雷斯特泡芙奶油圈，这个典型的法国甜点也完全按传统方式制成。

法兰西美食传统，传统得不能再传统……看来，关于安托万的餐厅，我们是不会有共同语言了。

前菜的处理完美无缺。主菜是慢炖小羊肉和嫩蚕豆，风味饱满，唇齿留香……

193

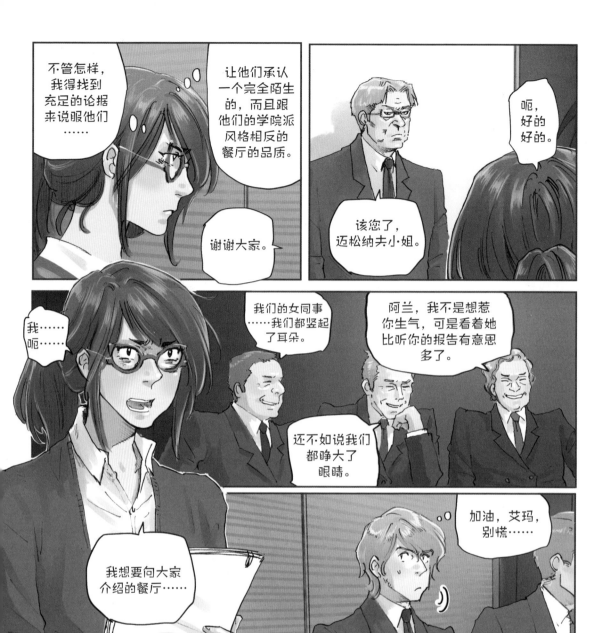

不管怎样，我得找到充足的论据来说服他们……

让他们承认一个完全陌生的，而且跟他们的学院派风格相反的餐厅的品质。

呃，好的好的。

该您了，迈松纳夫小姐。

谢谢大家。

我……呃……

我们的女同事……我们都竖起了耳朵。

阿兰，我不是想惹你生气，可是看着她比听你的报告有意思多了。

还不如说我们都睁大了眼睛。

我想要向大家介绍的餐厅……

加油，艾玛，别慌……

稳住……

这家非典型的餐厅洋溢着热情的氛围。

它位于东比利牛斯省的山脚，卡尼古峰和地中海之间，风景优美。

餐厅的所有者就是主厨本人，他是一个个性鲜明的人。就像一位作家，他仅仅使用自己喜爱并熟识的原材料，

这些特殊品种的食材绝大部分来自当地，经过仔细挑选。

酒的选择也相当个性化，这些同样来自当地的葡萄酒都是采用自然酿造法或生物动力法生产的。

有一些葡萄品种非常古老。大部分的野味和鱼类都是在当地猎取或捕捉的。

餐厅所在的庄园是主厨出生的地方，是他的领地。每一堵墙都承载着历史和回忆，挂满了海洋主题的水彩画或静物画。

盛食物的餐盘并不是利摩日的瓷器，而是像我们祖母辈用的老盘子，风格独特，不加修饰。

那天晚上的头盘是炸鳗鱼。火候掌握得十分精确，调味简单，鳗鱼由此保留了大海的味道。

多宝鱼刚从水里捞出来，鳃孔鲜红，眼睛凸起而明亮。

这家餐厅不使用任何养殖的动物产品，都是野生的。

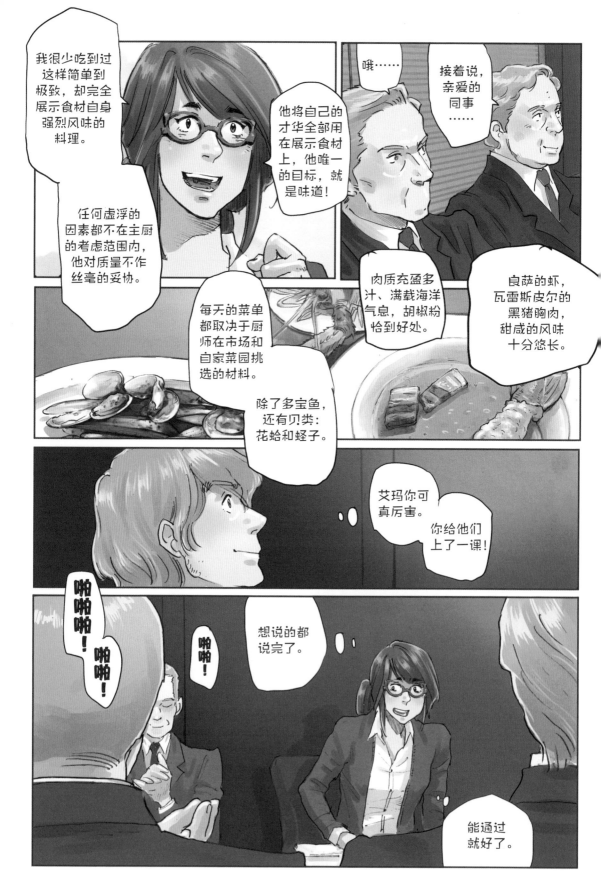

我很少吃到过这样简单到极致，却完全展示食材自身强烈风味的料理。

哦……

接着说，亲爱的同事……

他将自己的才华全部用在展示食材上，他唯一的目标，就是味道！

任何虚浮的因素都不在主厨的考虑范围内，他对质量不作丝毫的妥协。

肉质充盈多汁、满载海洋气息，胡椒粉恰到好处。

良萨的虾，瓦雷斯皮尔的黑猪胸肉，甜咸的风味十分悠长。

每天的菜单都取决于厨师在市场和自家菜园挑选的材料。

除了多宝鱼，还有贝类：花蛤和蛏子。

艾玛你可真厉害。

你给他们上了一课！

啪啪啪！

啪啪！

啪啪！

想说的都说完了。

能通过就好了。

196

现在是
休息时间。

然后就是
投票。

这真
出乎我的
意料！

他们
好像挺
喜欢的。

接着由最后
几位评审员
发言。

迈松纳夫小·姐关于
这家餐厅的发言
非常惊人，
亲爱的同事们，
我们最好能客观
看待。

……

仔细想想，
他们可能并
不像我想象
的那么迟钝。

迈松纳夫小·姐！

谢谢您的
发言。

您给我们介绍了一家很诱人的餐厅。

我也很想去尝尝。

什么?!

德迪奥先生……

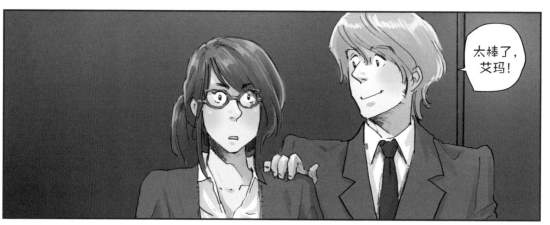

太棒了，艾玛！

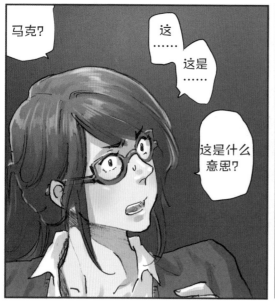

马克？

这……这是……

这是什么意思？

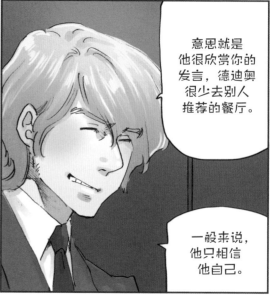

意思就是他很欣赏你的发言，德迪奥很少去别人推荐的餐厅。

一般来说，他只相信他自己。

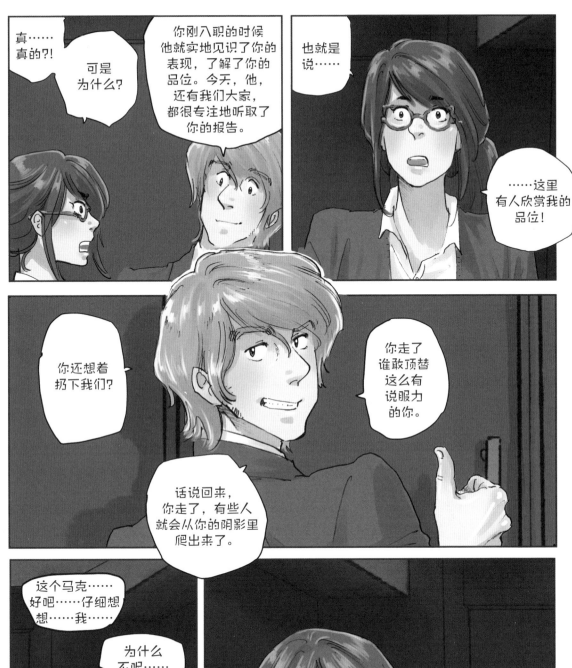

真……
真的?!

可是
为什么?

你刚入职的时候
他就实地见识了你的
表现，了解了你的
品位。今天，他，
还有我们大家，
都很专注地听取了
你的报告。

也就是
说……

……这里
有人欣赏我的
品位!

你还想着
扔下我们?

你走了
谁敢顶替
这么有
说服力
的你。

话说回来，
你走了，有些人
会从你的阴影里
爬出来了。

这个马克……
好吧……仔细想
想……我……

为什么
不呢……

……